김 비서가 왜 그럴까

김 비서가 왜 그럴까

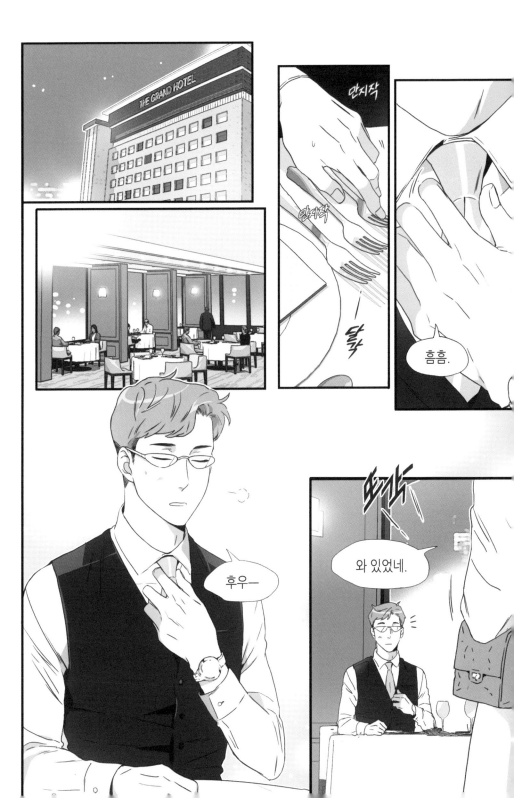

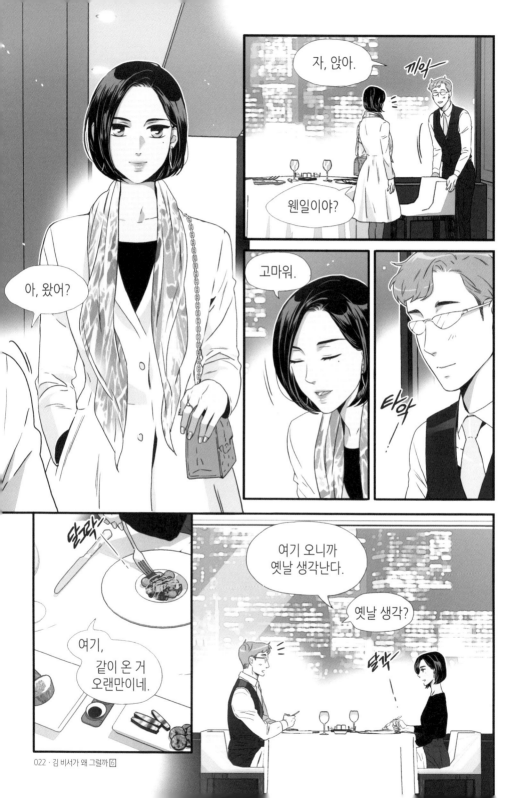

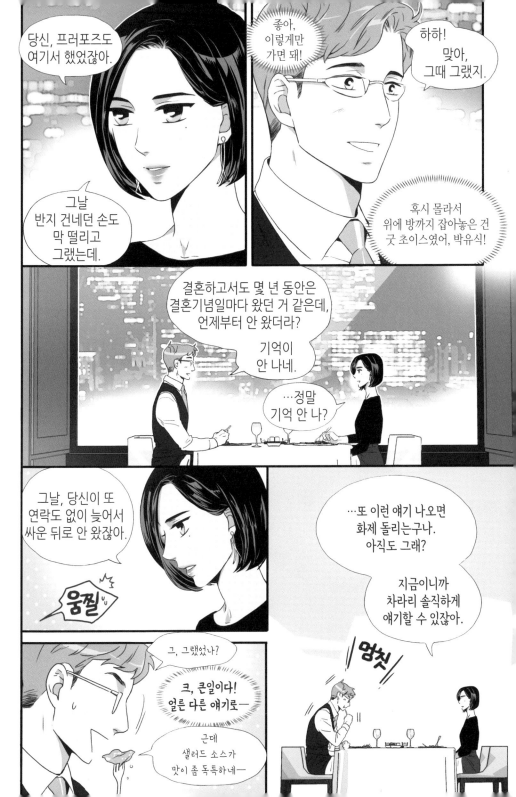

나, 그때 정말 속상했었어.

아무리 일 때문이어도, 기다리는 사람 생각해서 늦는다는 연락은 미리 해달라고 늘 말했었는데…

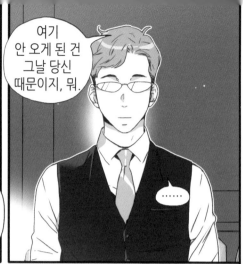

여기 안 오게 된 건 그날 당신 때문이지, 뭐.

……

근데 내 기억엔… 내가 사과한 뒤로도 당신이 아무 말도 안 하고 뚱한 채로 있어서 분위기가 더 안 좋았던 걸로 기억하는데…

집에 갈 때까지 한마디도 안 했잖아.

……

얘기하는 것도 한두 번이지,

얘길 계속 해도 바뀌질 않는데 말해봤자, 뭐 해?

스테이크 나왔습니다.

저벅

깜짝

움찔

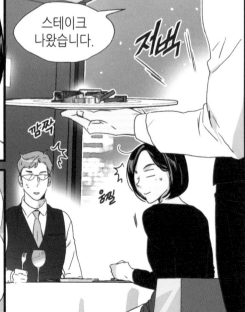

아무리 그래도 기껏 같이 외식하는데 내내 말도 안 하고 있는 건 좀 그렇지.

사과를 해도 안 된다면 내가 달리 할 수 있는 게 뭐가 있겠어?

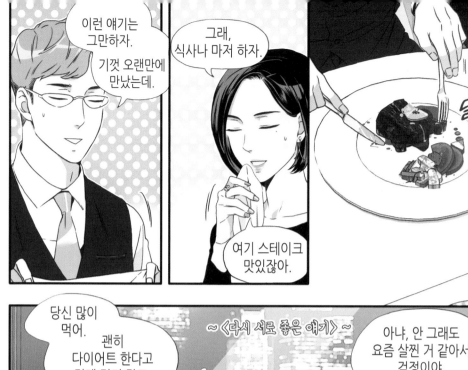

이런 얘기는
그만하자.

기껏 오랜만에
만났는데.

그래,
식사나 마저 하자.

여기 스테이크
맛있잖아.

달그락

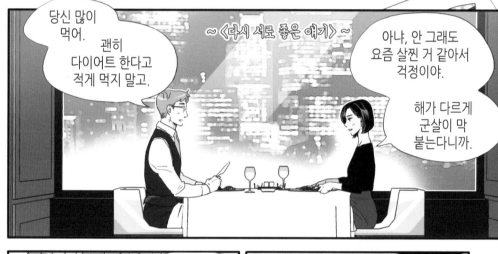

당신 많이
먹어.

괜히
다이어트 한다고
적게 먹지 말고.

~ 〈다시 서로 좋은 얘기〉 ~

아냐, 안 그래도
요즘 살찐 거 같아서
걱정이야.

해가 다르게
군살이 막
붙는다니까.

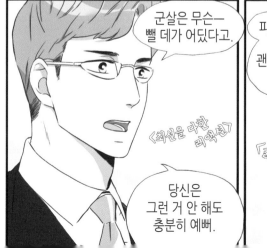

군살은 무슨—
뺄 데가 어딨다고.

〈최선을 다한
리액션〉

당신은
그런 거 안 해도
충분히 예뻐.

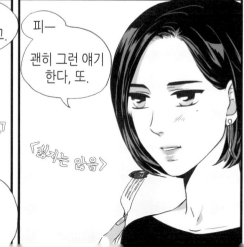

피—

괜히 그런 얘기
한다, 또.

〈싫지는 않음〉

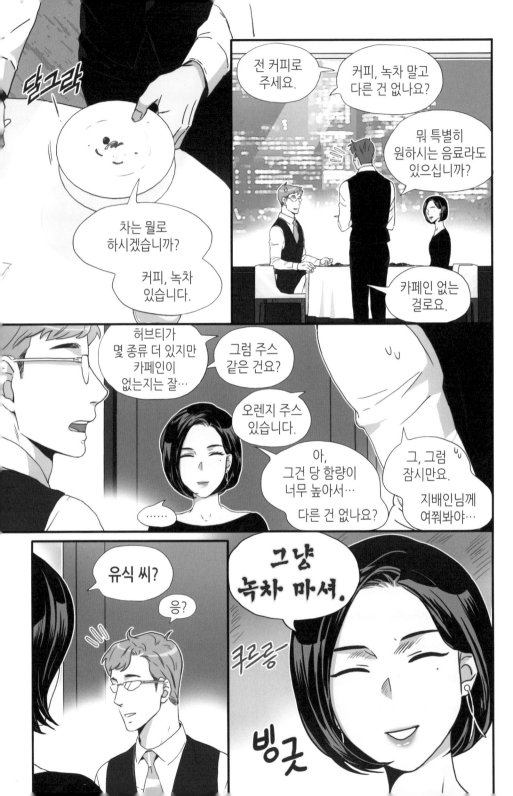

달그락

전 커피로 주세요.

커피, 녹차 말고 다른 건 없나요?

뭐 특별히 원하시는 음료라도 있으십니까?

카페인 없는 걸로요.

차는 뭘로 하시겠습니까?

커피, 녹차 있습니다.

허브티가 몇 종류 더 있지만 카페인이 없는지는 잘…

그럼 주스 같은 건요?

오렌지 주스 있습니다.

아, 그건 당 함량이 너무 높아서… 다른 건 없나요?

그, 그럼 잠시만요. 지배인님께 여쭤봐야…

……

유식 씨?

응?

그냥 녹차 마셔.

쿠르릉—

빙긋

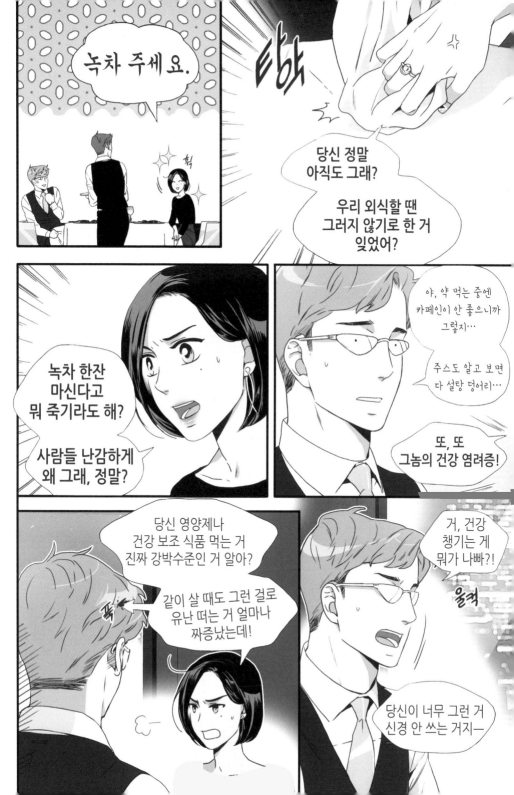

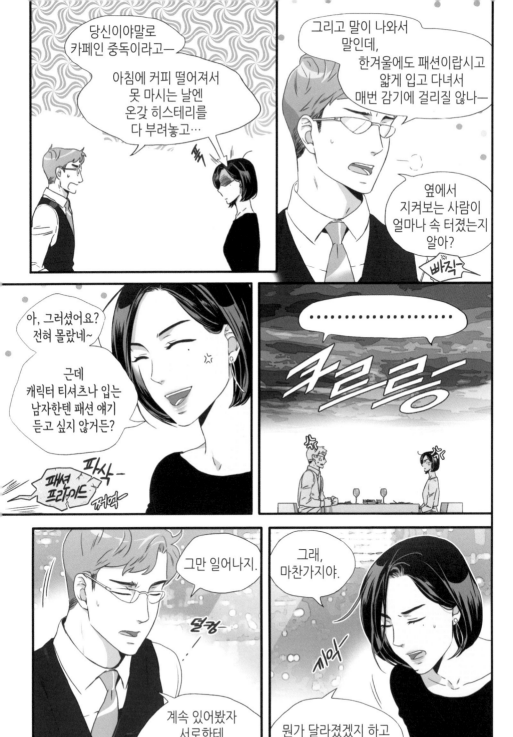

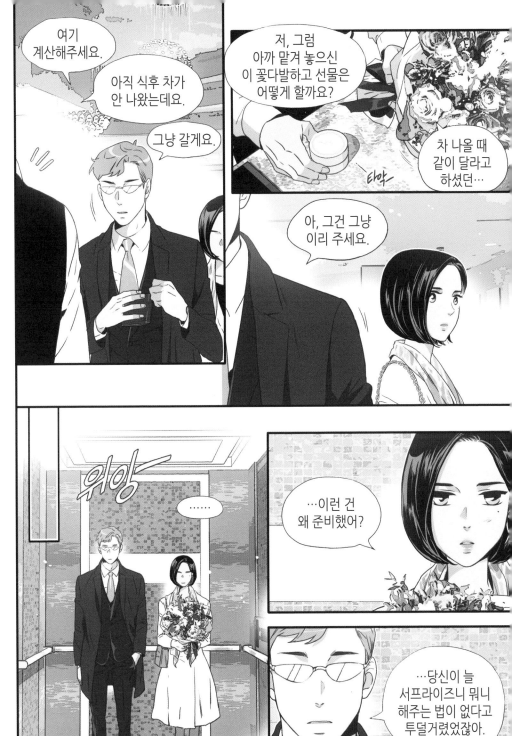

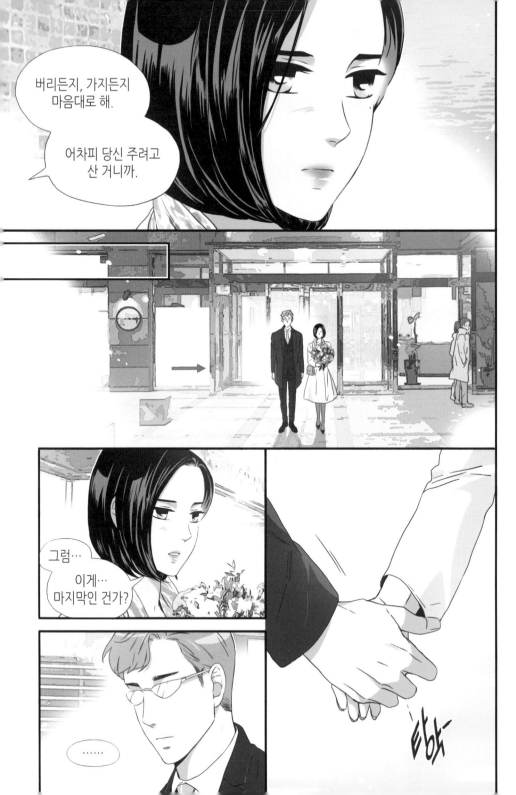

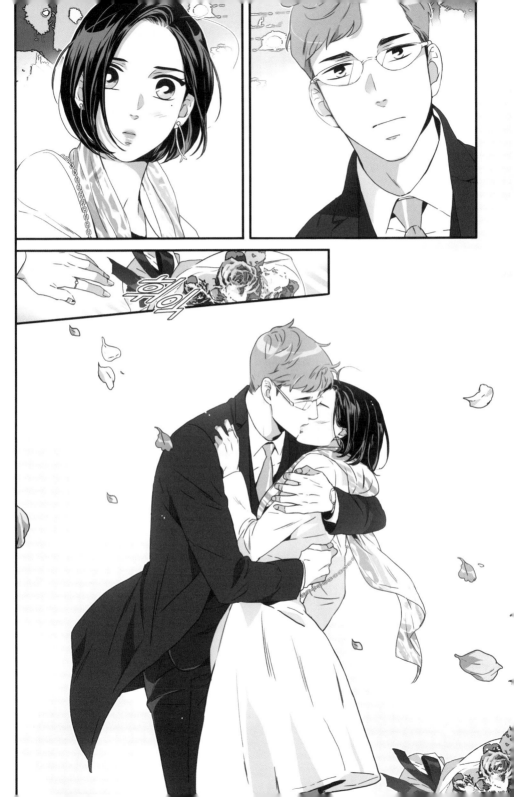

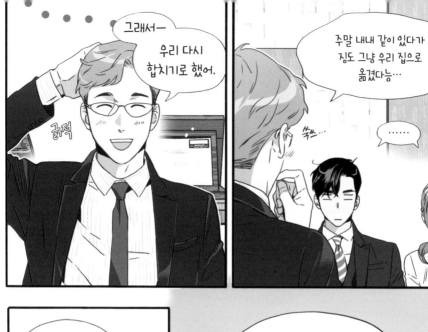

김 비서가 왜 그럴까

6

CHAPTER 83

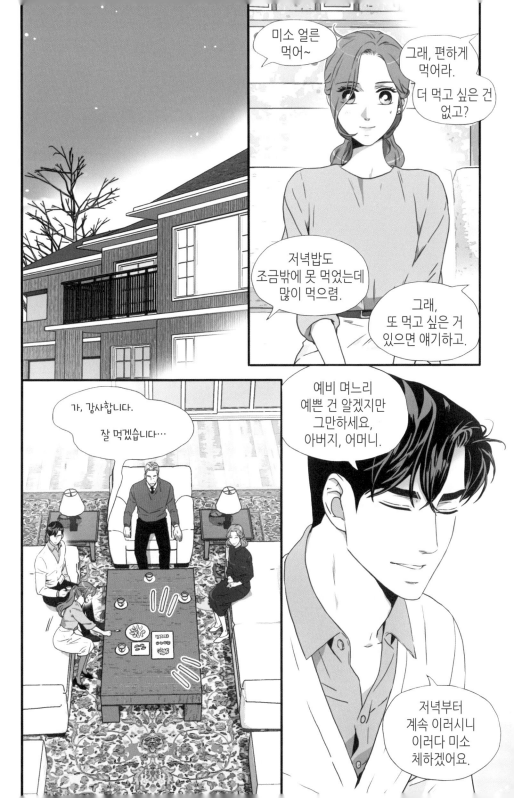

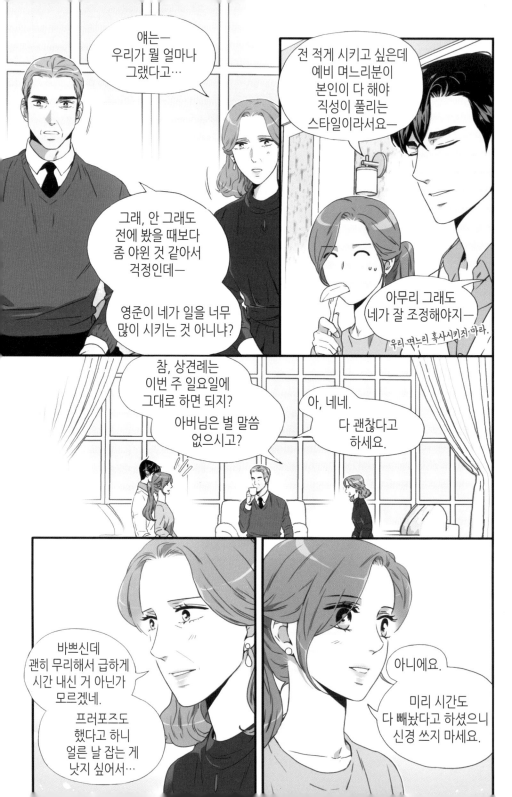

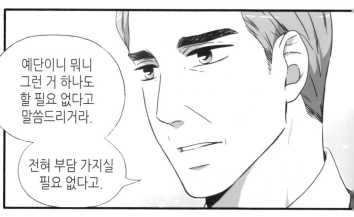

예단이니 뭐니 그런 거 하나도 할 필요 없다고 말씀드리거라.

전혀 부담 가지실 필요 없다고.

달각

참, 그리고 혹시나 해서 말인데…

우리는 미소 너만으로도 충분하니까.

…감사합니다, 회장님.

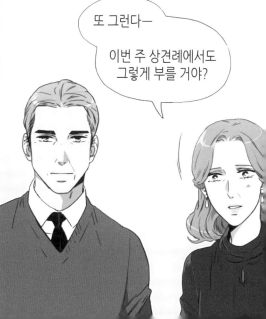

또 그런다―

이번 주 상견례에서도 그렇게 부를 거야?

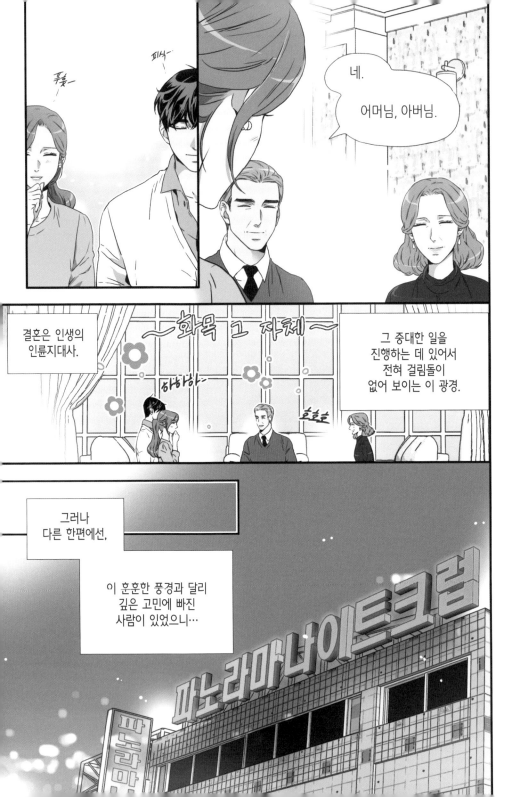

푸홋—

피식—

네.
어머님, 아버님.

결혼은 인생의
인륜지대사.

~화목 그 자체~

아하핫~

호호호

그 중대한 일을
진행하는 데 있어서
전혀 걸림돌이
없어 보이는 이 광경.

그러나
다른 한편에선,

이 훈훈한 풍경과 달리
깊은 고민에 빠진
사람이 있었으니…

파노라마나이트크럽

하아아아~…

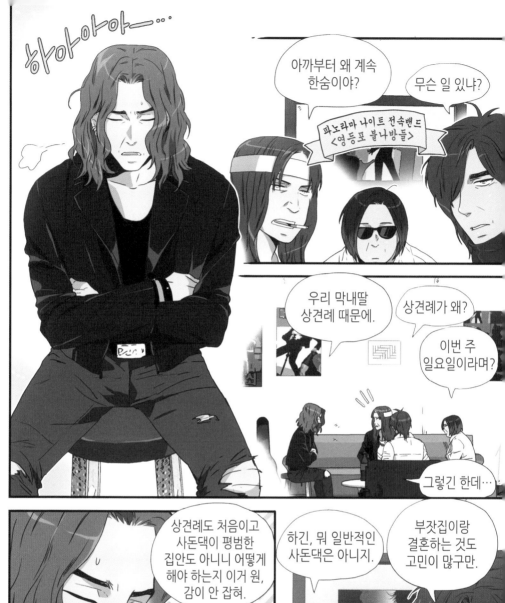

아까부터 왜 계속 한숨이야?

무슨 일 있냐?

파노라마 나이트 전속밴드 <영등포 불나방들>

우리 막내딸 상견례 때문에.

상견례가 왜?

이번 주 일요일이라며?

그렇긴 한데…

상견례도 처음이고 사돈댁이 평범한 집안도 아니니 어떻게 해야 하는지 이거 원, 감이 안 잡혀.

하긴, 뭐 일반적인 사돈댁은 아니지.

부잣집이랑 결혼하는 것도 고민이 많구만.

게다가 집으로 초대까지 받았는데 빈손으로 가기도 애매하고…
뭘 사가자니 웬만한 걸로는 택도 없을 거 같고 말이야.

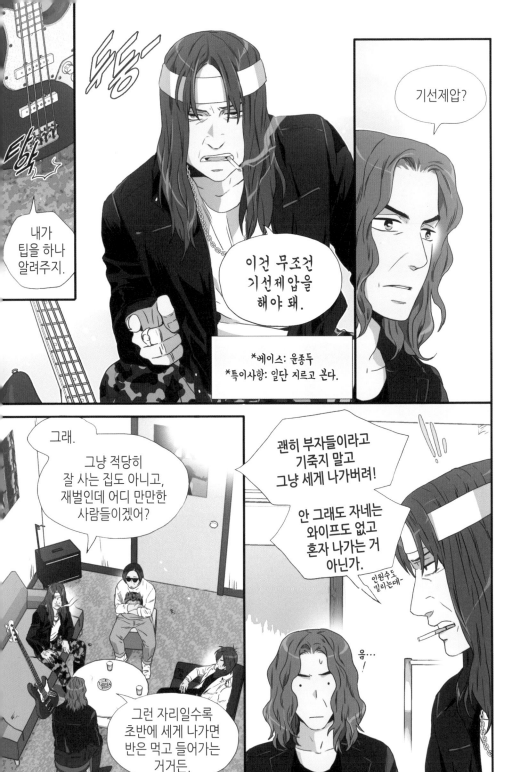

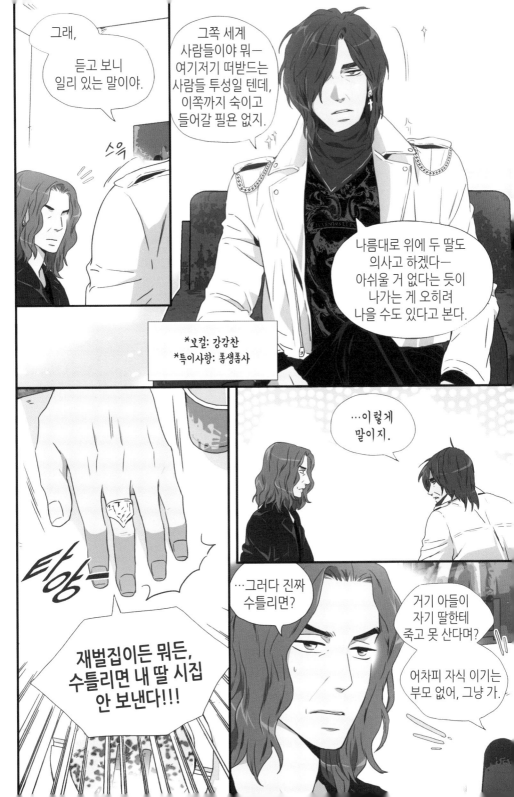

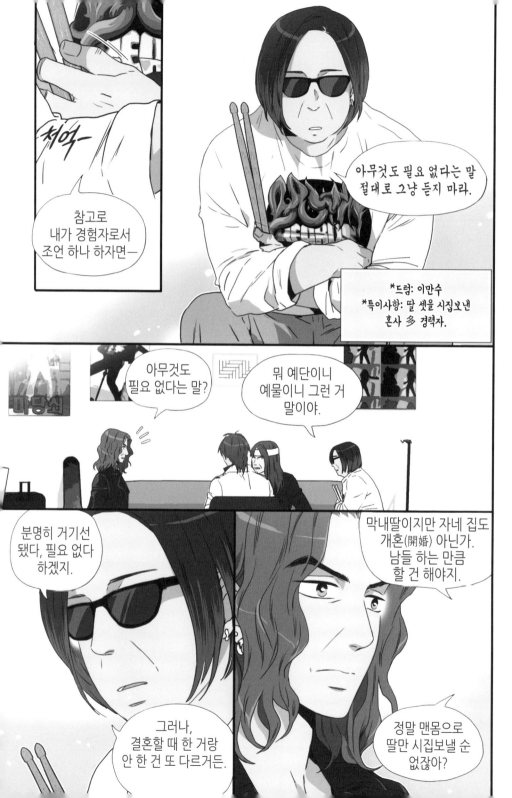

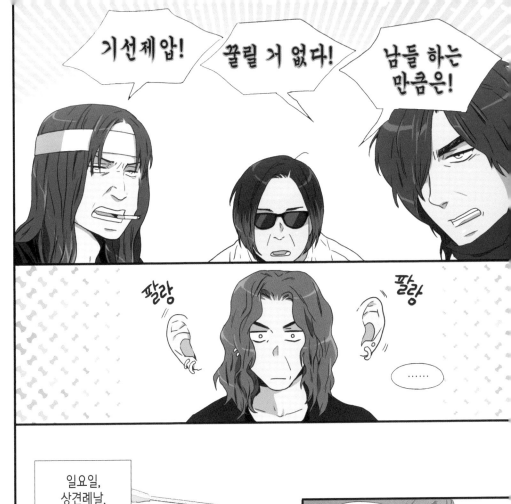

일요일,
상견례날.

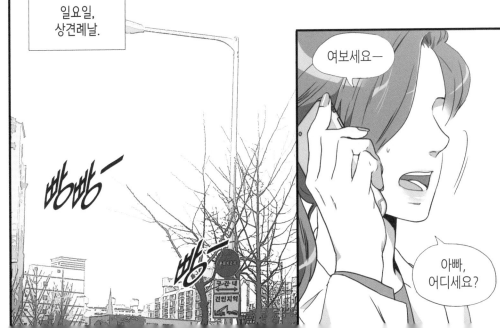

여보세요—

빵빵—

빵—

아빠,
어디세요?

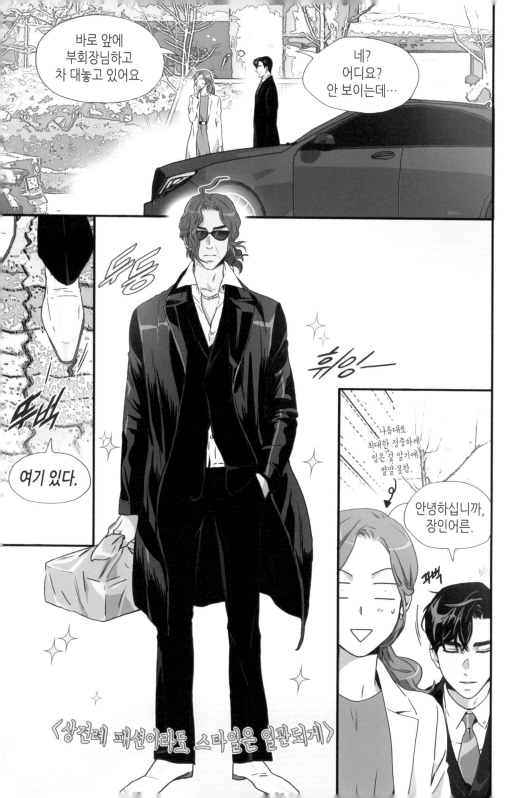

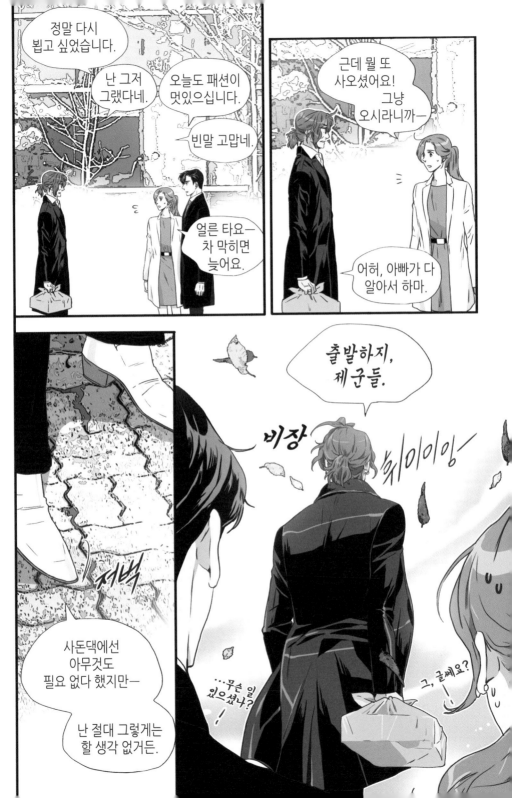

CHAPTER 84

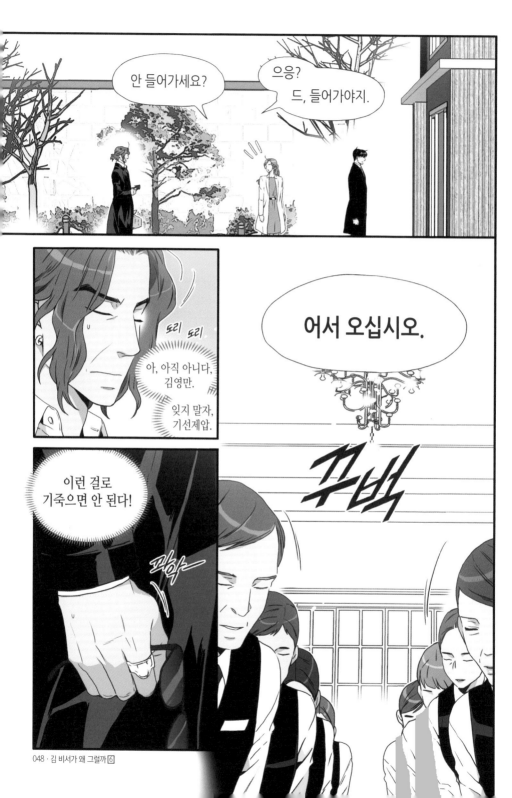

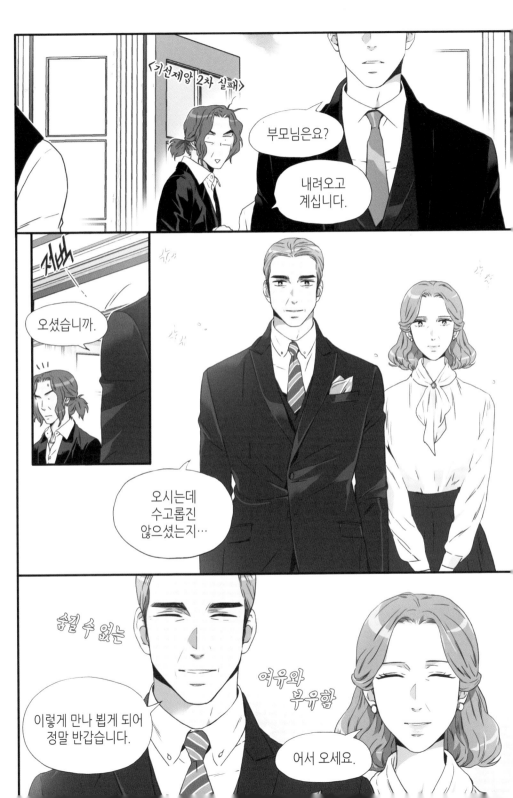

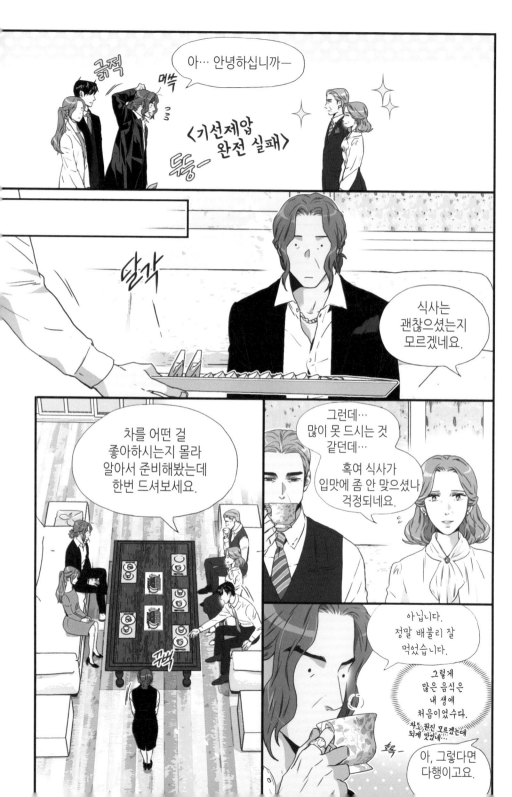

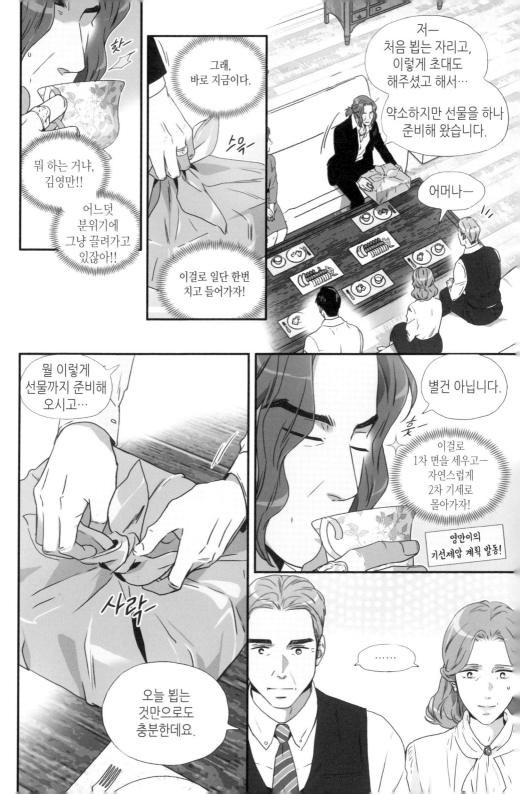

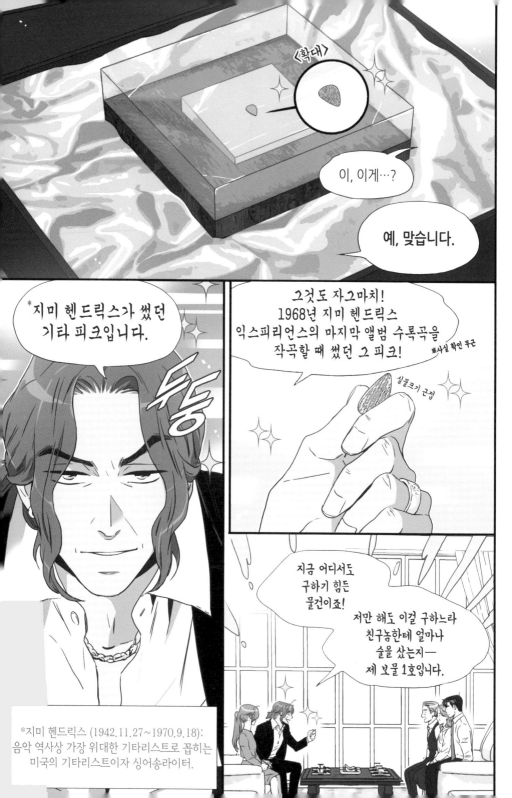

〈확대〉

이, 이게…?

예, 맞습니다.

*지미 헨드릭스가 썼던
기타 피크입니다.

두둥

그것도 자그마치!
1968년 지미 헨드릭스
익스피리언스의 마지막 앨범 수록곡을
작곡할 때 썼던 그 피크!

확대실 확인 무근

실물크기 근접

지금 어디서도
구하기 힘든
물건이죠!

저만 해도 이걸 구하느라
친구놈한테 얼마나
술을 샀는지—
제 보물 1호입니다.

*지미 헨드릭스 (1942.11.27~1970.9.18):
음악 역사상 가장 위대한 기타리스트로 꼽히는
미국의 기타리스트이자 싱어송라이터.

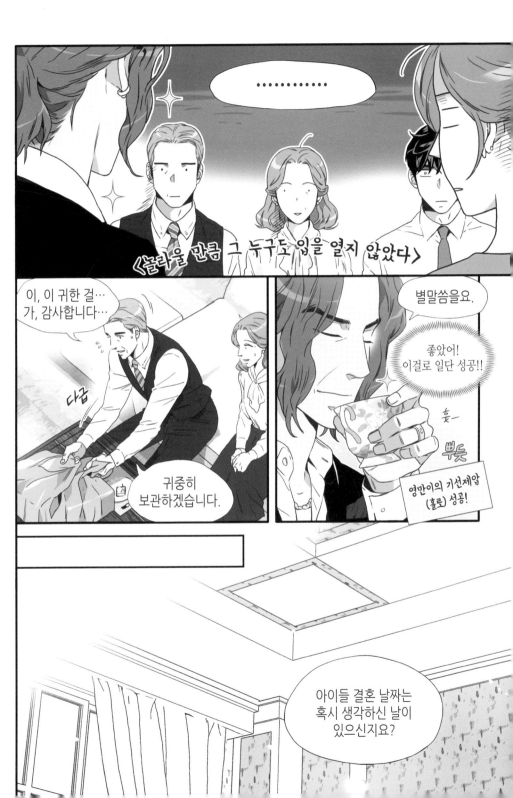

············

〈놀라울 만큼 그 누구도 입을 열지 않았다〉

이, 이 귀한 걸…
가, 감사합니다…

다급

귀중히
보관하겠습니다.

별말씀을요.

좋았어!
이걸로 일단 성공!!

훗─

뿌듯

영만이의 기선제압
(홀로) 성공!

아이들 결혼 날짜는
혹시 생각하신 날이
있으신지요?

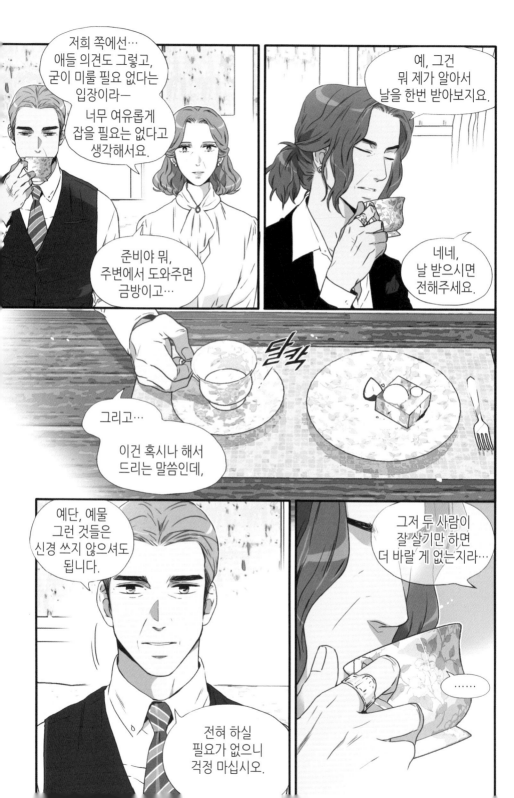

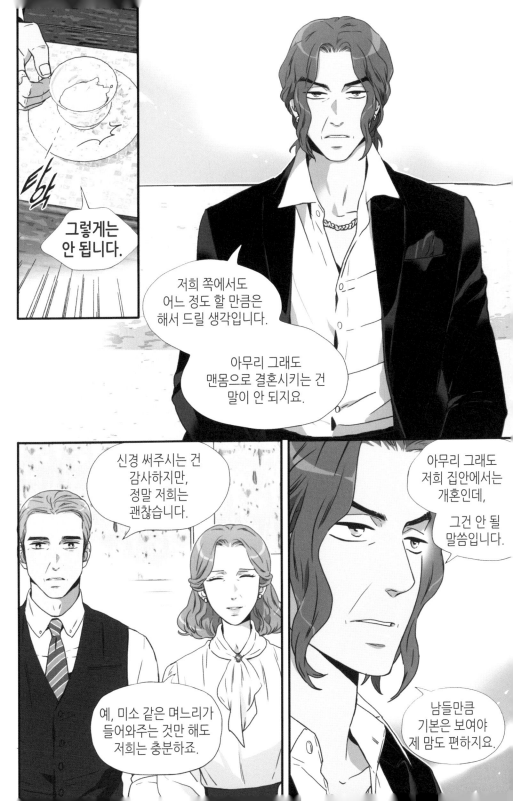

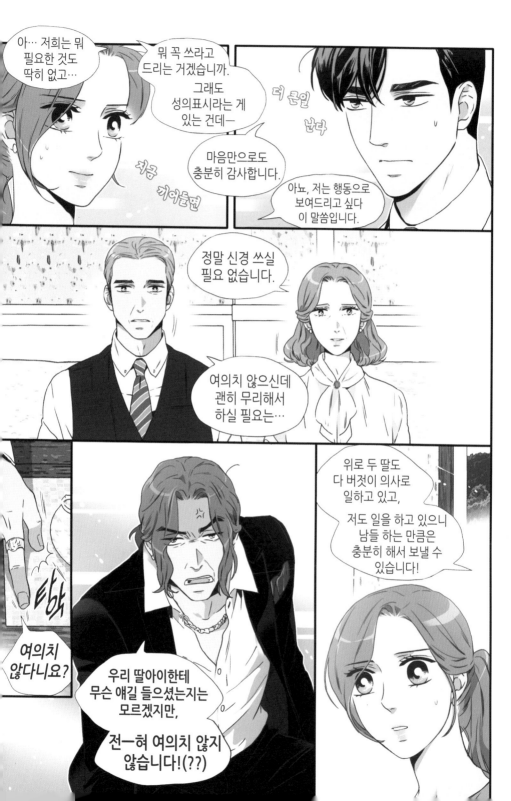

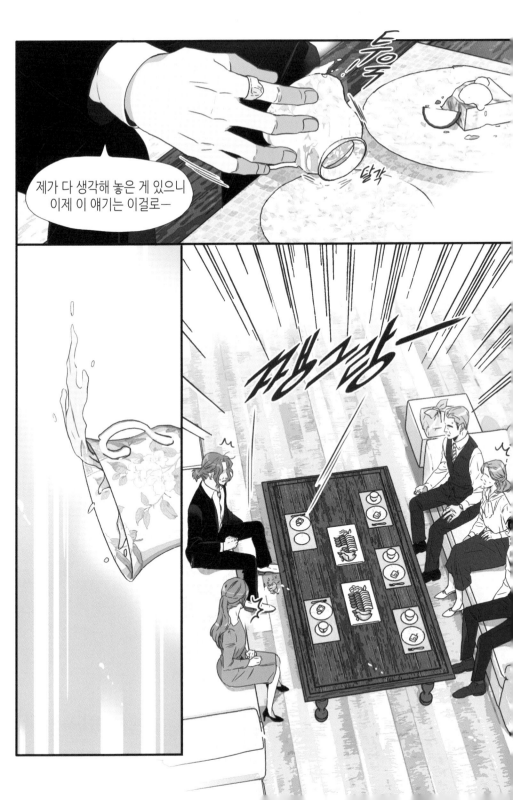

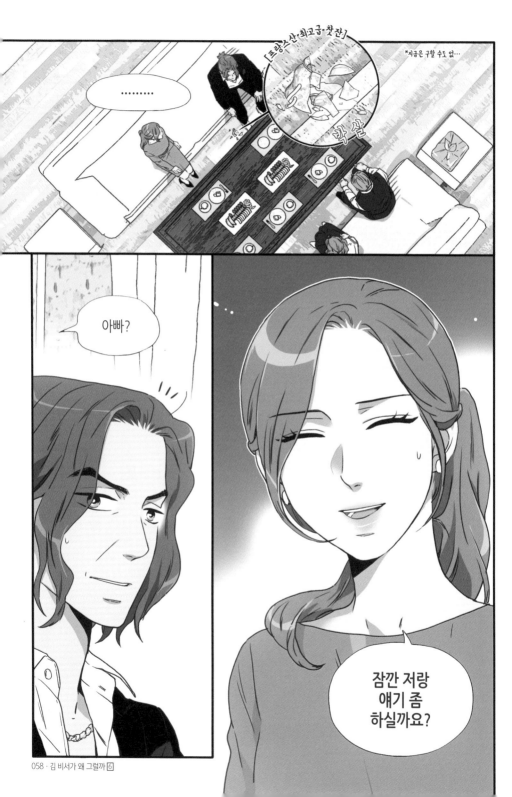

김 비서가 왜 그럴까 6

CHAPTER 85

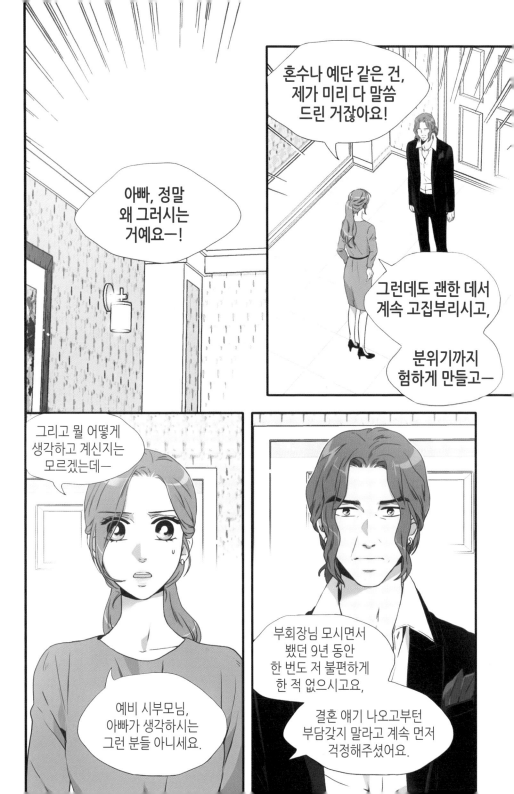

혼수나 예단 같은 건,
제가 미리 다 말씀
드린 거잖아요!

아빠, 정말
왜 그러시는
거예요ㅡ!

그런데도 괜한 데서
계속 고집부리시고,

분위기까지
험하게 만들고ㅡ

그리고 뭘 어떻게
생각하고 계신지는
모르겠는데ㅡ

예비 시부모님,
아빠가 생각하시는
그런 분들 아니세요.

부회장님 모시면서
봤던 9년 동안
한 번도 저 불편하게
한 적 없으시고요,

결혼 얘기 나오고부턴
부담갖지 말고 계속 먼저
걱정해주셨어요.

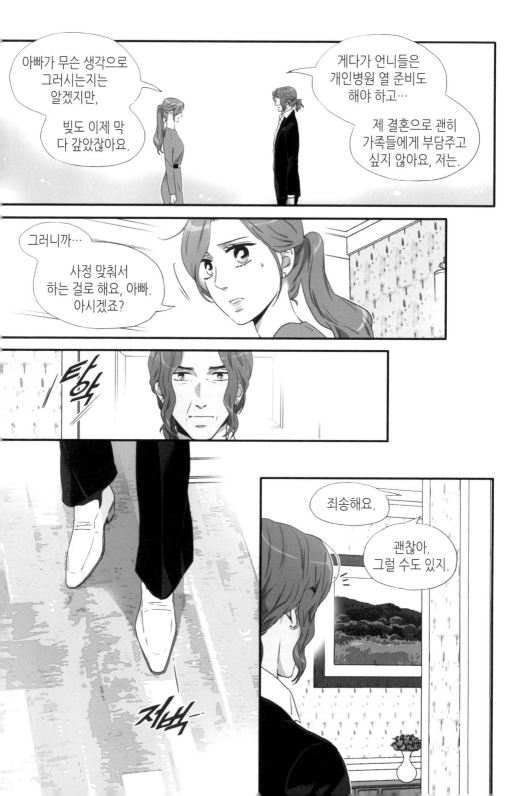

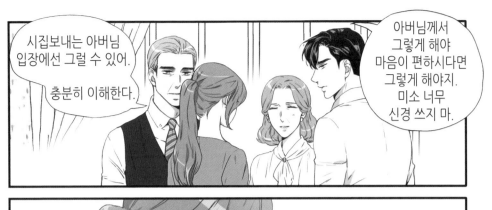

시집보내는 아버님 입장에선 그럴 수 있어.

충분히 이해한다.

아버님께서 그렇게 해야 마음이 편하시다면 그렇게 해야지. 미소 너무 신경 쓰지 마.

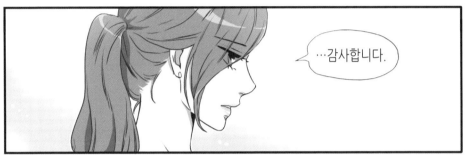

…감사합니다.

……

타앗

……

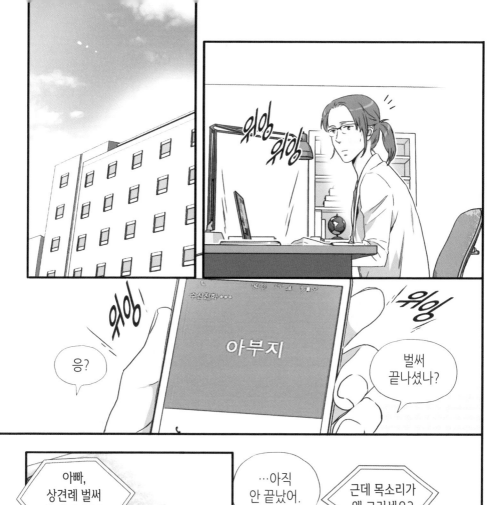

위잉 위잉

수신전화⋯⋯

아부지

응?

벌써 끝나셨나?

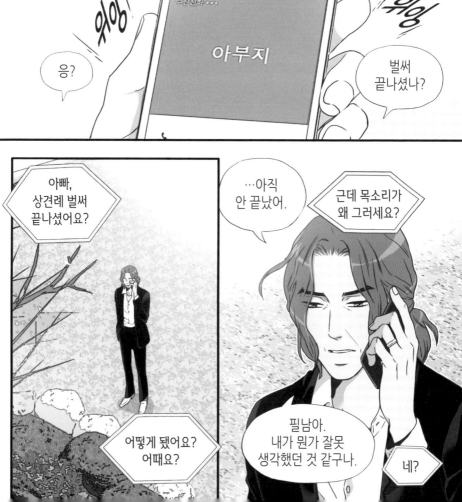

아빠,
상견례 벌써
끝나셨어요?

⋯아직
안 끝났어.

근데 목소리가
왜 그러세요?

어떻게 됐어요?
어때요?

필남아.
내가 뭔가 잘못
생각했던 것 같구나.

네?

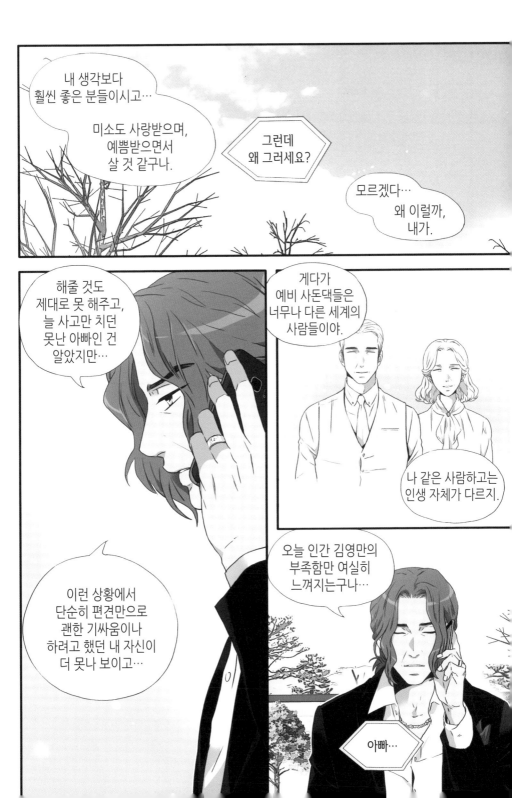

내 생각보다 훨씬 좋은 분들이시고…

미소도 사랑받으며, 예쁨받으면서 살 것 같구나.

그런데 왜 그러세요?

모르겠다… 왜 이럴까, 내가.

해줄 것도 제대로 못 해주고, 늘 사고만 치던 못난 아빠인 건 알았지만…

게다가 예비 사돈댁들은 너무나 다른 세계의 사람들이야.

나 같은 사람하고는 인생 자체가 다르지.

이런 상황에서 단순히 편견만으로 괜한 기싸움이나 하려고 했던 내 자신이 더 못나 보이고…

오늘 인간 김영만의 부족함만 여실히 느껴지는구나…

아빠…

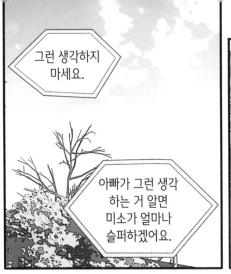

그런 생각하지 마세요.

아빠가 그런 생각 하는 거 알면 미소가 얼마나 슬퍼하겠어요.

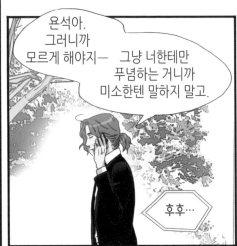

용석아. 그러니까 모르게 해야지— 그냥 너한테만 푸념하는 거니까 미소한텐 말하지 말고.

후후…

아빠, 우리 전에 말희랑 얘기했었잖아요.

이제 미소가 행복한 것만 생각하자고.

우리 막내 그동안 우리 때문에 너무 고생했으니까…

아빠도 알죠?

…그래, 그랬었지…

그것만 생각하심 돼요, 아빠.

꾸욱!

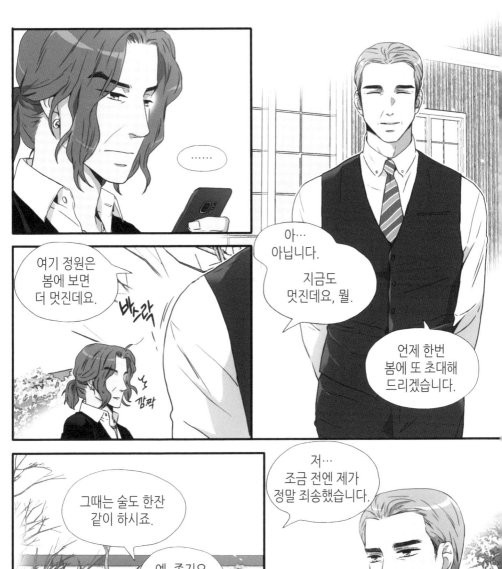

……

여기 정원은 봄에 보면 더 멋진데요.

바스락

노 깜짝

아… 아닙니다.

지금도 멋진데요, 뭘.

언제 한번 봄에 또 초대해 드리겠습니다.

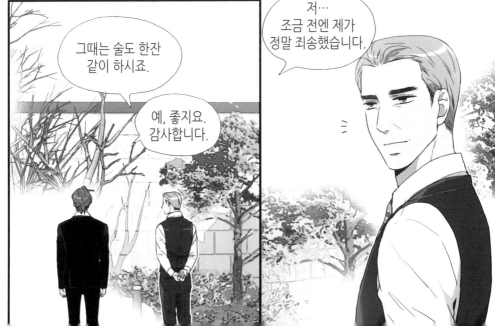

그때는 술도 한잔 같이 하시죠.

예, 좋지요. 감사합니다.

저… 조금 전엔 제가 정말 죄송했습니다.

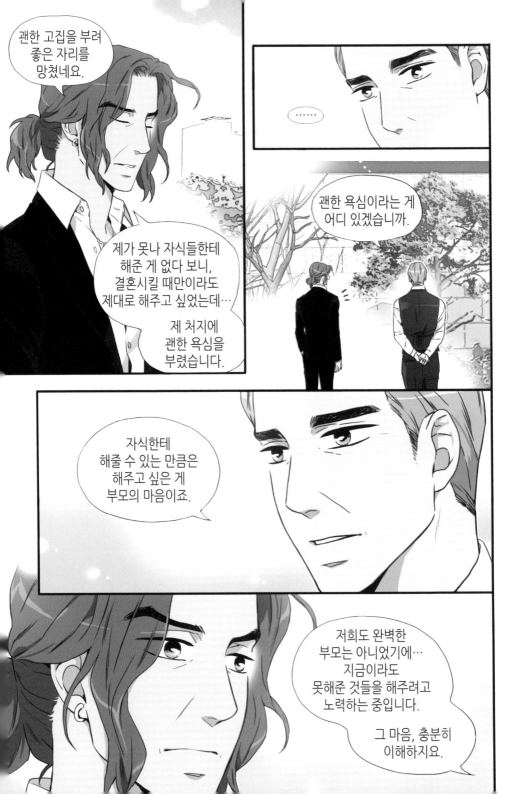

괜한 고집을 부려
좋은 자리를
망쳤네요.

……

관한 욕심이라는 게
어디 있겠습니까.

제가 못나 자식들한테
해준 게 없다 보니,
결혼시킬 때만이라도
제대로 해주고 싶었는데…

제 처지에
관한 욕심을
부렸습니다.

자식한테
해줄 수 있는 만큼은
해주고 싶은 게
부모의 마음이죠.

저희도 완벽한
부모는 아니었기에…
지금이라도
못해준 것들을 해주려고
노력하는 중입니다.

그 마음, 충분히
이해하지요.

미소한테도
그 마음 헤아려
저희가 잘 해줄 테니
그런 점은 걱정 마십시오.

…고맙습니다.

참, 그리고
미소한테 듣기로는…

예전에 밴드 활동 하면서
앨범도 내고 하셨다던데,
맞습니까?

아…

예, 뭐 그렇긴 한데…

판 하나만 내고
그만둔 터라…

지금은 뭐
기억하는 사람도
없을 겁니다.

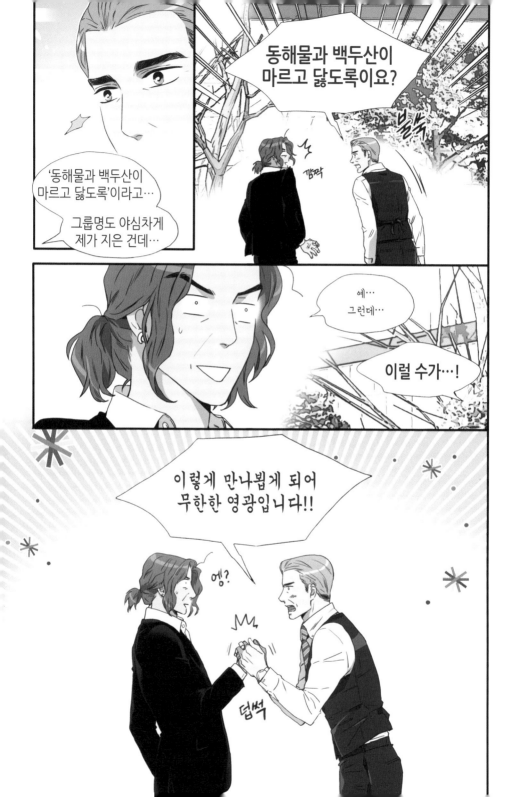

김 비서가 6
왜 그럴까

CHAPTER 86

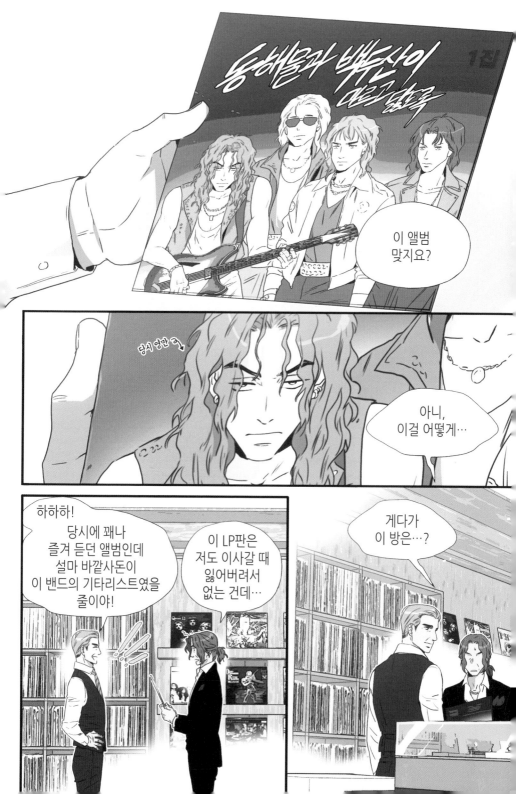

아, 제 취미생활 겸
컬렉션 룸입니다.

저도 한때는
락음악에
미쳐 살았지요.

젊을 때는
경영수업으로 지칠 때면
공연 보러 몰래
빠져나가기도 하고…

솔직히 그 시절
락에 빠져보지 않았다면
진정한 청춘이라 할 수 없지
않습니까!

어벙벙…

그래서
바깥사돈께서
음악하신단 얘길
들었을 때 내심
얼마나 반가웠던지—

선물해주신 기타 피크도
그 귀한 걸 선뜻 받아도 되나
속으로 얼마나 놀랐는데요.

언제 한번 바깥사돈의 락음악에 대한 조예를 들어보고 싶은데…

이 방에서 함께 음악감상도 하면서 추억도 같이 나눠보고요.

어떠신지요?

편견 고정관념

마음의 벽

와르르…

…사돈…

몽글. 몽글.

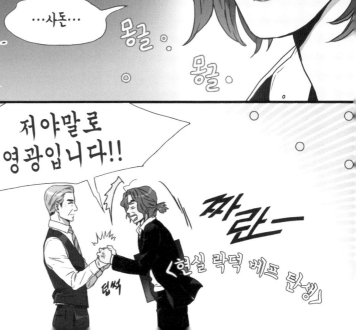

저야말로 영광입니다!!

짜란~

〈현실 락덕 베프 탄생!〉

덥썩

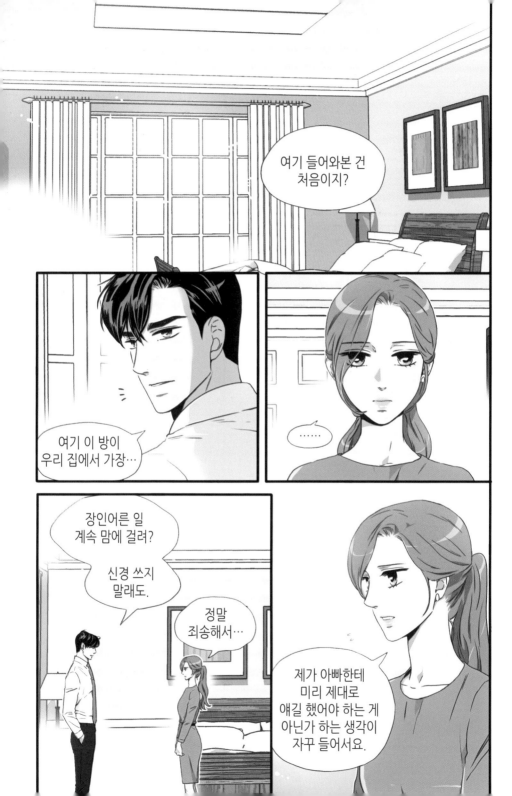

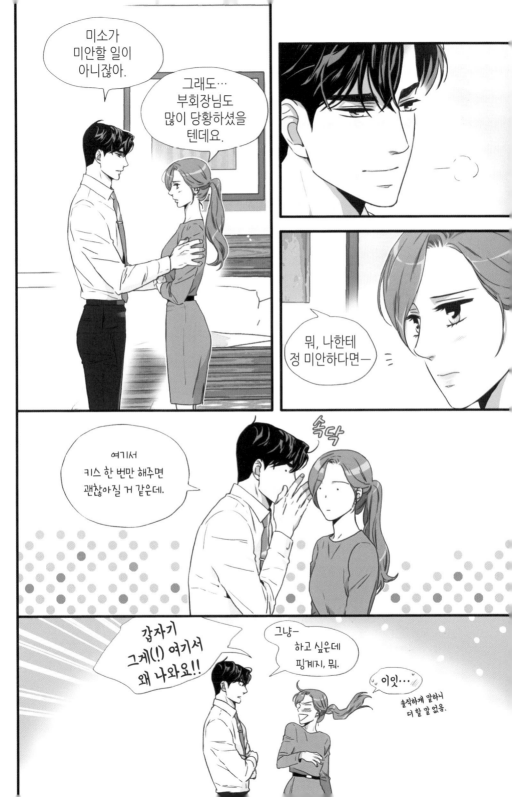

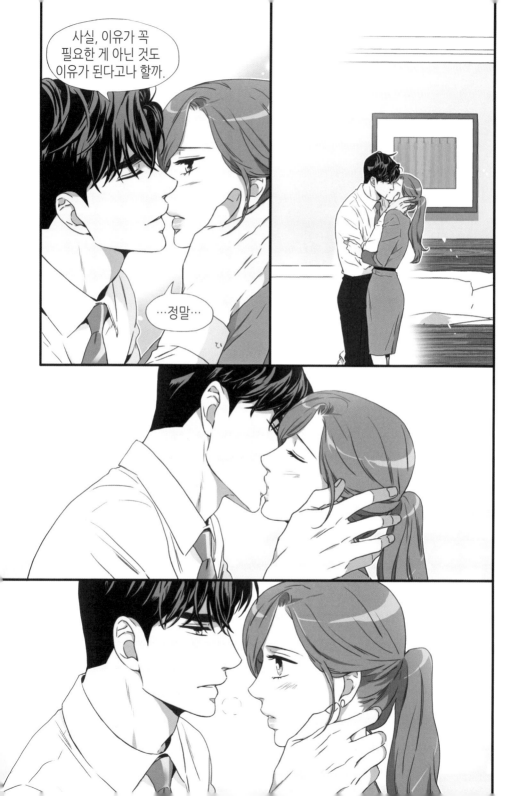

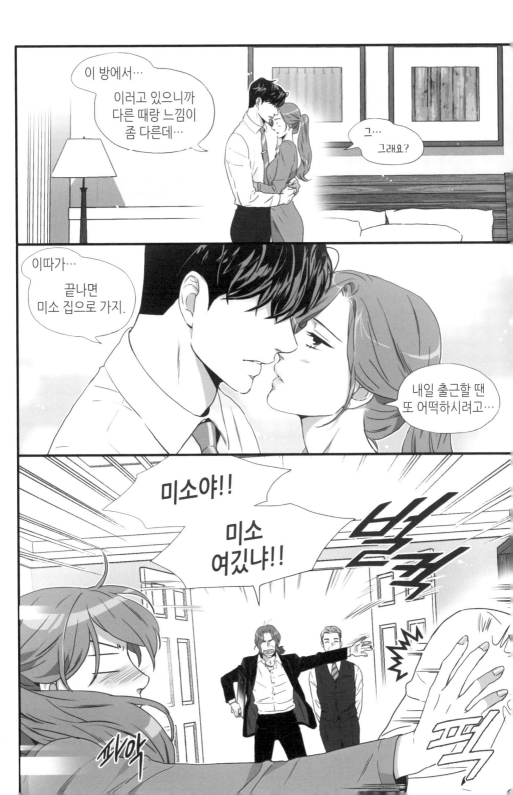

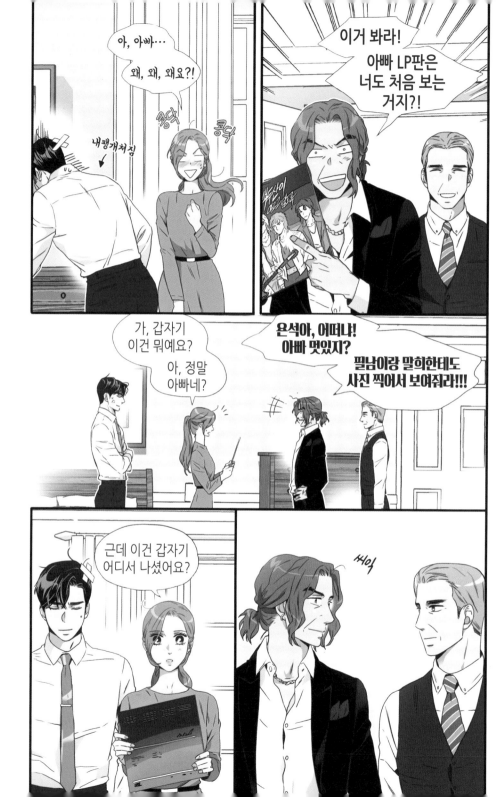

저희 영준이야말로 이렇게 시원시원한 장인어른을 모시게 되어서 얼마나 다행인지—

바깥사돈의 그런 점을 좀 배워야 할 텐데 말입니다.

회사 경영 잘 하길 바라든 권 맞으시죠?

핫핫핫핫!

헛헛헛헛!

러브샷!

〈급작스러운 친화도 상승에 아직도 얼떨떨〉

그래서 제가 생각하기에 70년대 후반 락의 최정점은…

타악!

아직도 음악 얘기 중이셔?

네, 지금은 또 70년대 후반으로 넘어가셨어요.

…오늘안에 현대까지 훑으시는 건 아니겠지…

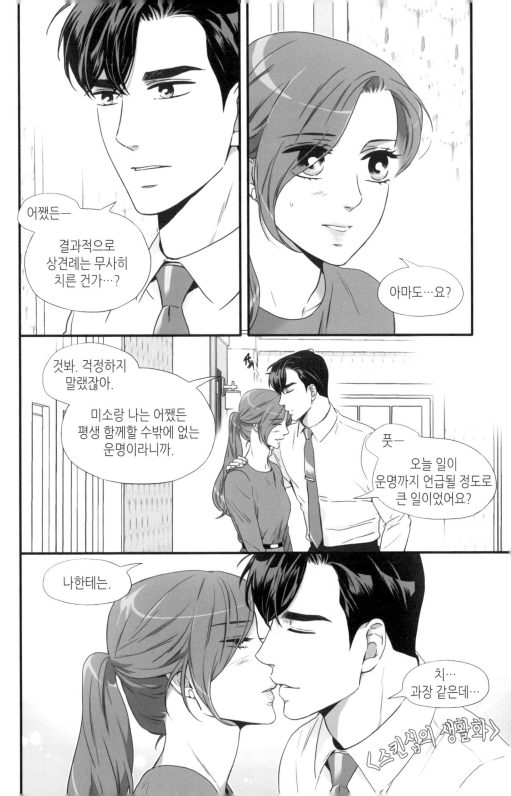

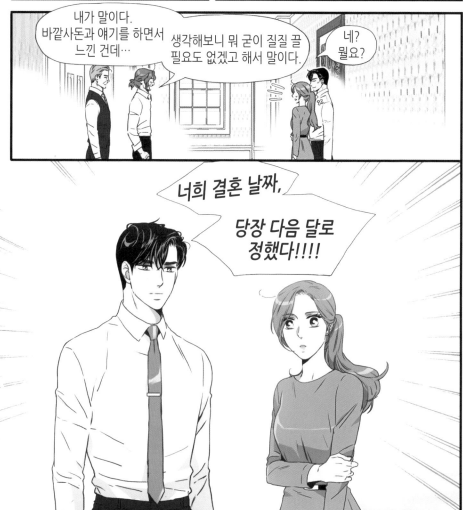

김 비서가 **6**
왜 그럴까

CHAPTER 87

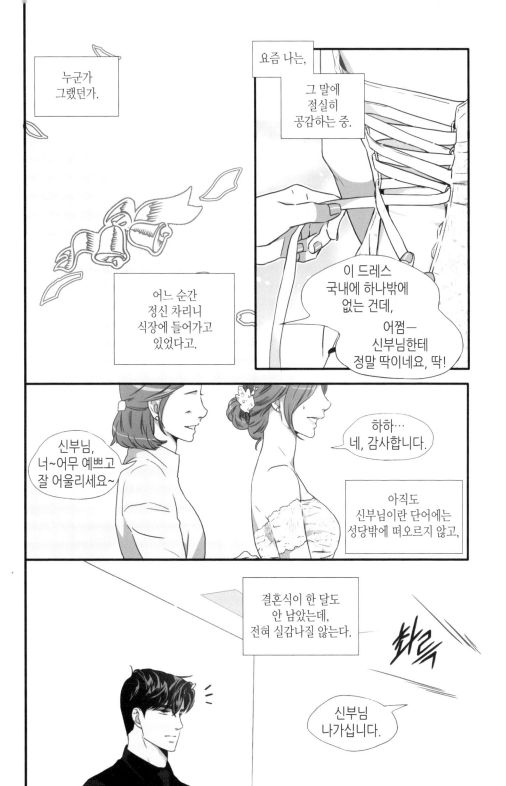

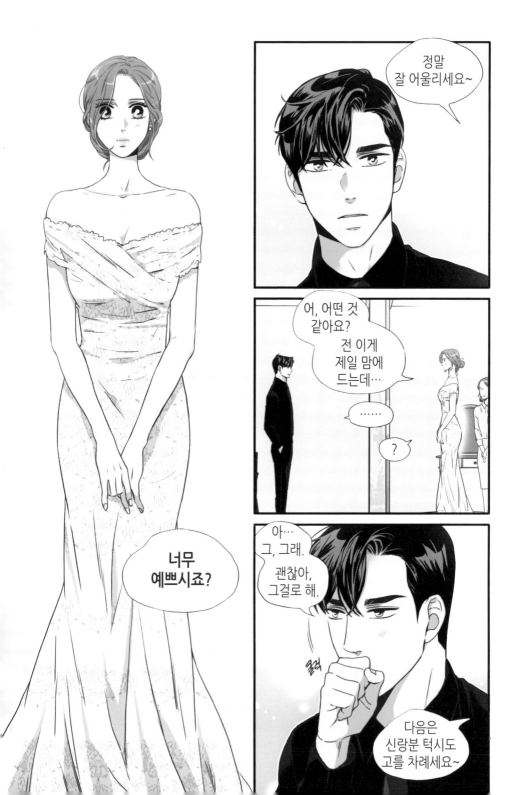

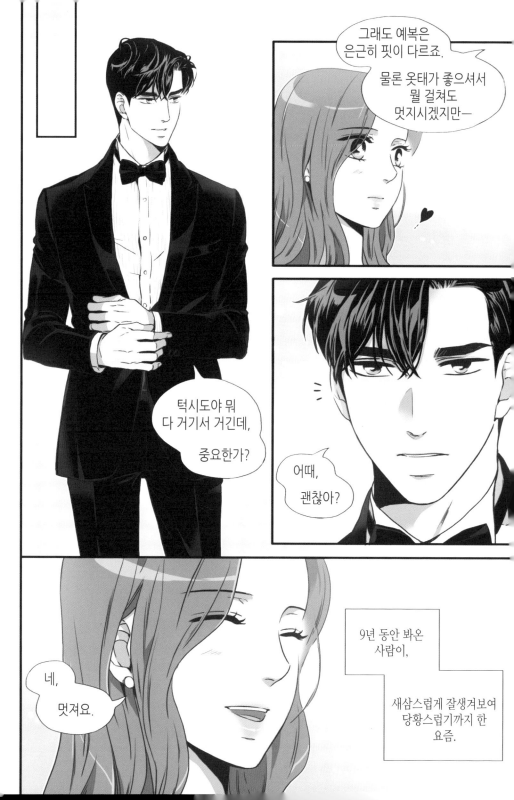

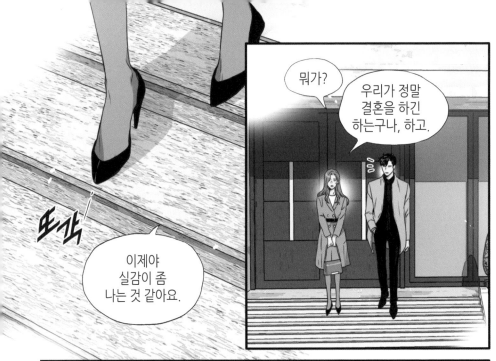

뭐가?

우리가 정말
결혼을 하긴
하는구나, 하고.

또각

이제야
실감이 좀
나는 것 같아요.

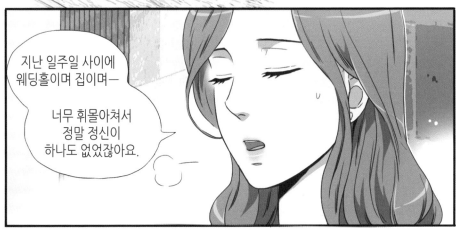

지난 일주일 사이에
웨딩홀이며 집이며—

너무 휘몰아쳐서
정말 정신이
하나도 없었잖아요.

게다가
회사일까지 동시에
하면서 준비하려니,

이건 뭐 업무의
연장 같기도 하고…

흐음.
그랬어?

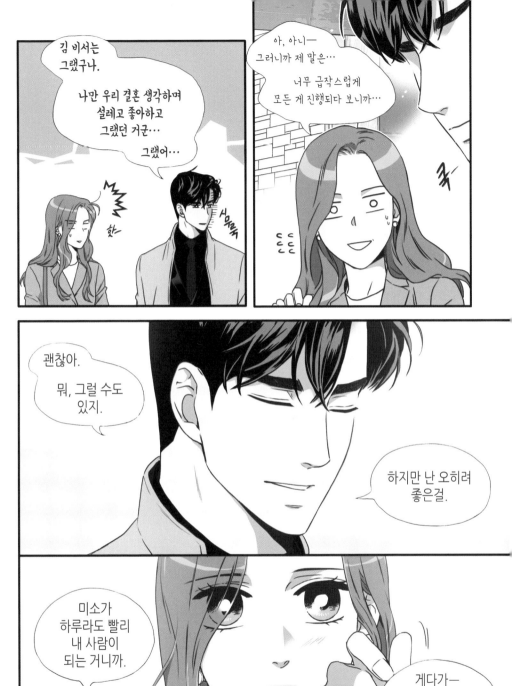

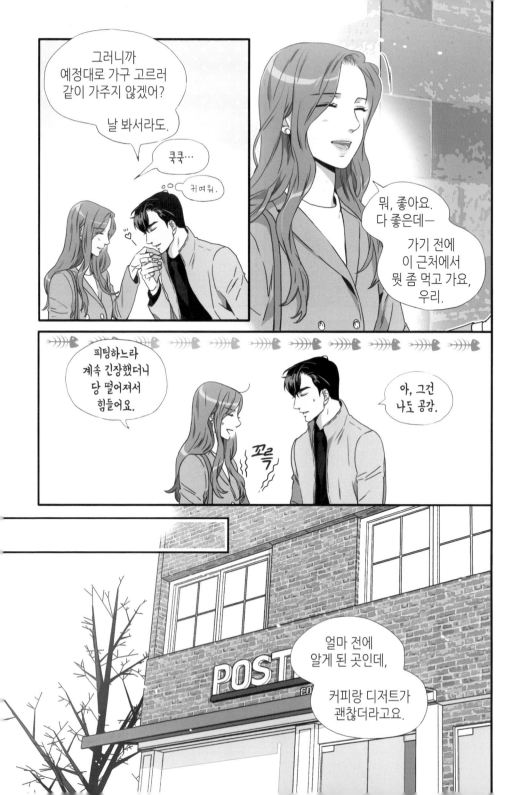

그러니까 예정대로 가구 고르러 같이 가주지 않겠어?

날 봐서도.

쿡쿡…

ㅇ으 귀여워.

뭐, 좋아요. 다 좋은데—

가기 전에 이 근처에서 뭣 좀 먹고 가요, 우리.

피팅하느라 계속 긴장했더니 당 떨어져서 힘들어요.

아, 그건 나도 공감.

꼬르

얼마 전에 알게 된 곳인데,

커피랑 디저트가 괜찮더라고요.

POST

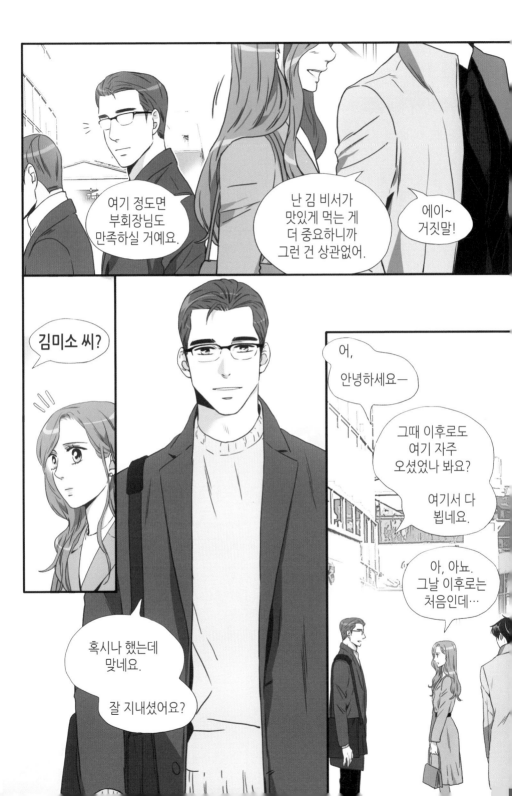

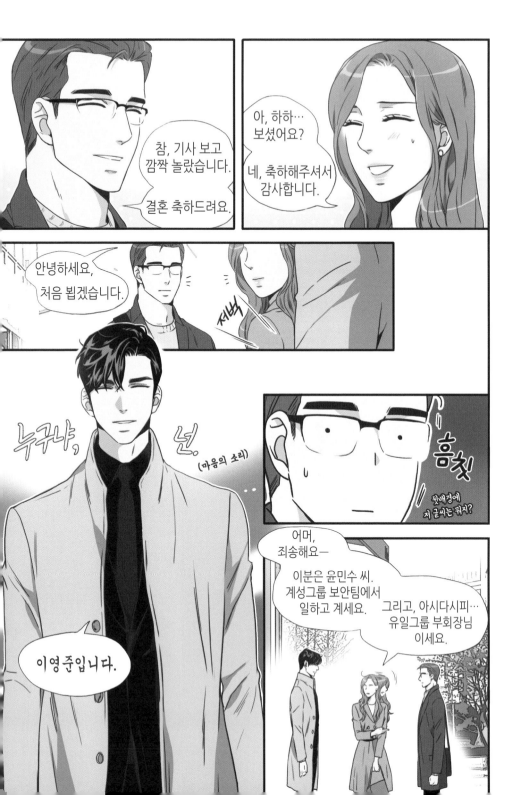

참, 기사 보고
깜짝 놀랐습니다.

결혼 축하드려요.

아, 하하…
보셨어요?

네, 축하해주셔서
감사합니다.

안녕하세요,
처음 뵙겠습니다.

저벅

누구냐, 넌.

(마음의 소리)

흠칫

뭣배경에
쳐 글씨는 뭐지?

어머,
죄송해요―

이분은 윤민수 씨.
계성그룹 보안팀에서
일하고 계세요.

그리고, 아시다시피…
유일그룹 부회장님
이세요.

이영준입니다.

반갑습니다.

아, 안녕하십니까.

괜히·긴장

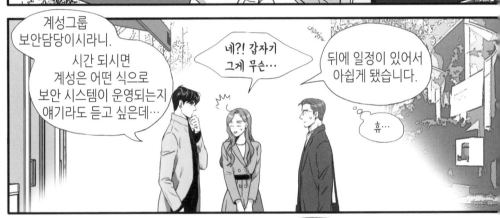

계성그룹 보안담당이시라니.

시간 되시면 계성은 어떤 식으로 보안 시스템이 운영되는지 얘기라도 듣고 싶은데…

네?! 갑자기 그게 무슨…

뒤에 일정이 있어서 아쉽게 됐습니다.

휴…

참, 뵌 김에 결혼식 초대도 드리지.

겨, 결혼식이요?

오늘 청첩장도 안 가져왔는데요, 뭘.

그건 제가 나중에 알아서 할게요―

흐음.

뻘쭘

괜히 아는 척했나…

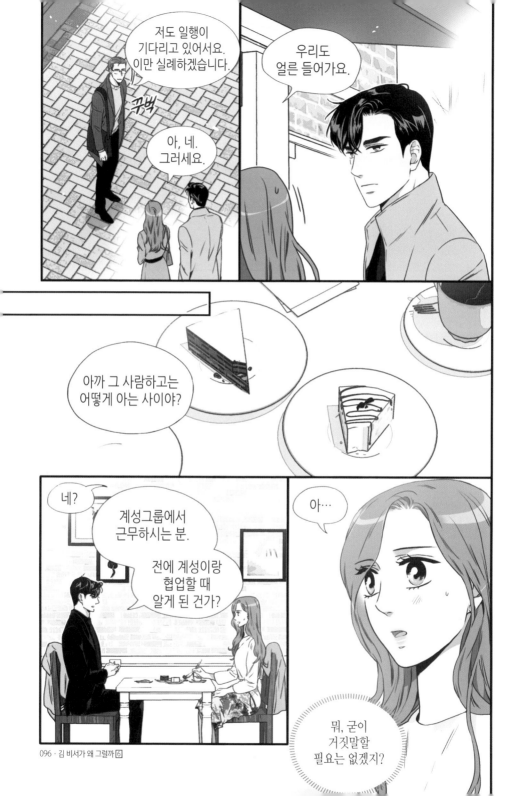

저도 일행이 기다리고 있어서요. 이만 실례하겠습니다.

꾸벅

우리도 얼른 들어가요.

아, 네. 그러세요.

아까 그 사람하고는 어떻게 아는 사이야?

네?

계성그룹에서 근무하시는 분.

전에 계성이랑 협업할 때 알게 된 건가?

아…

뭐, 굳이 거짓말할 필요는 없겠지?

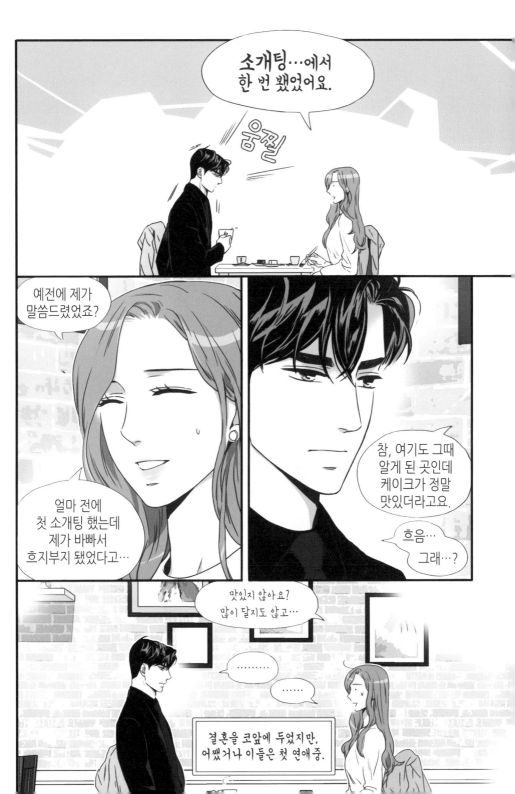

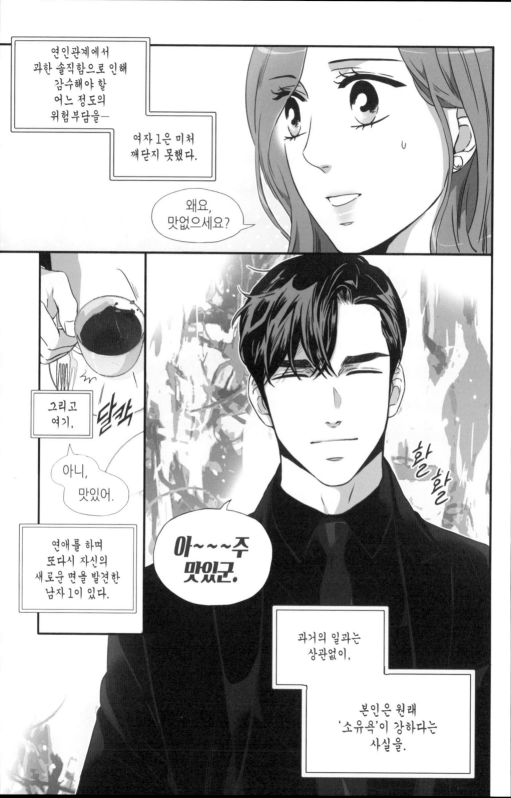

김 비서가 6
왜 그럴까

CHAPTER 88

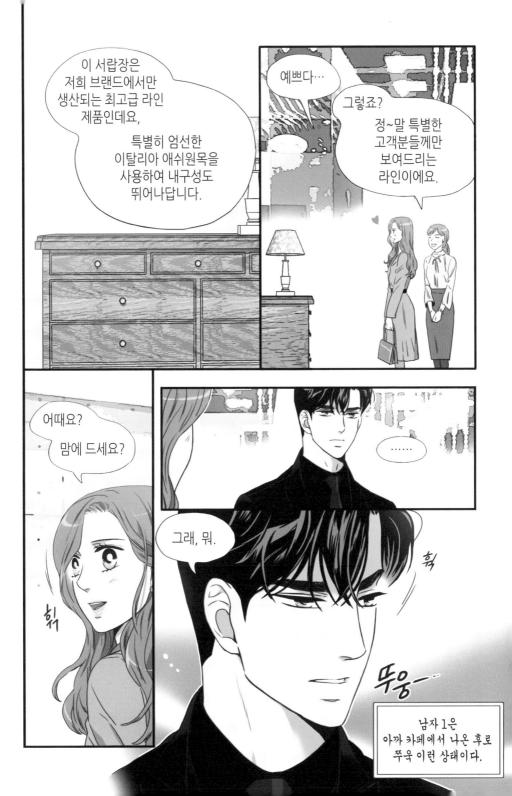

잘… 해주긴 하는데…

뿌웅

힐끔

하는데?

하는데…

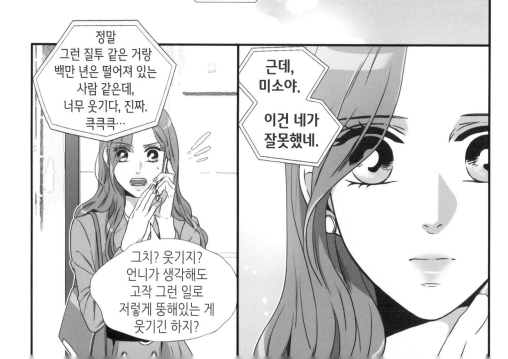

푸하하하하!! 큭큭큭큭큭…

정말 그런 질투 같은 거랑 백만 년은 떨어져 있는 사람 같은데, 너무 웃기다, 진짜. 큭큭큭…

근데, 미소야.

이건 네가 잘못했네.

그치? 웃기지? 언니가 생각해도 고작 그런 일로 저렇게 뚱해있는 게 웃기긴 하지?

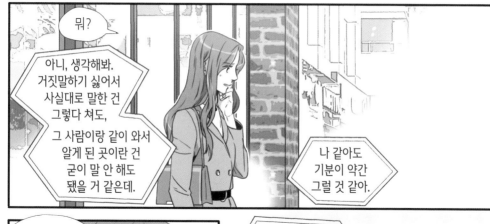

뭐?

아니, 생각해봐.
거짓말하기 싫어서
사실대로 말한 건
그렇다 쳐도,

그 사람이랑 같이 와서
알게 된 곳이란 건
굳이 말 안 해도
됐을 거 같은데.

나 같아도
기분이 약간
그럴 것 같아.

그치만 소개팅은
정말 별거 없이
끝났고,

그것도 하는 내내
부회장님 생각나서
안 된 건데…

그거야 뭐,
말 안 하면
아니.

의사인 나도
환자한테 말할 때
좋은 얘기 위주로
걸러 말하는데,

연인관계에서도
마찬가지 아니겠어?

네가 좀
살살 달래가면서
얼른 풀어줘.

딸까

그런 걸로 알콩달콩
투닥거리는 거 보니,
언니는 오히려 더
걱정 없다, 야.

풋―

……

······

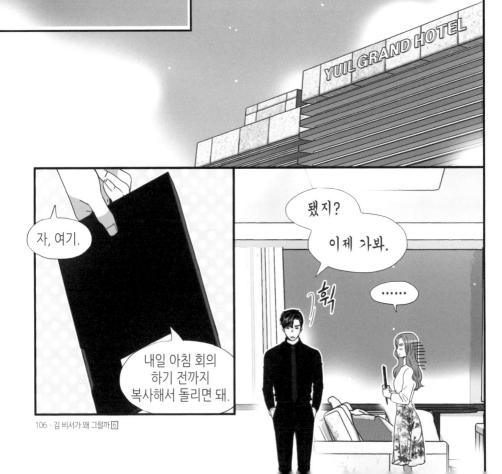

됐지?

이제 가봐.

······

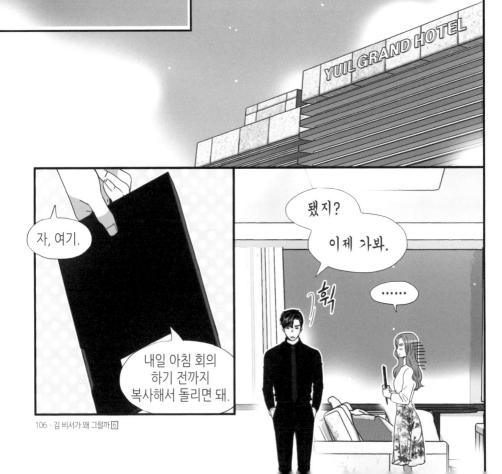

자, 여기.

내일 아침 회의
하기 전까지
복사해서 돌리면 돼.

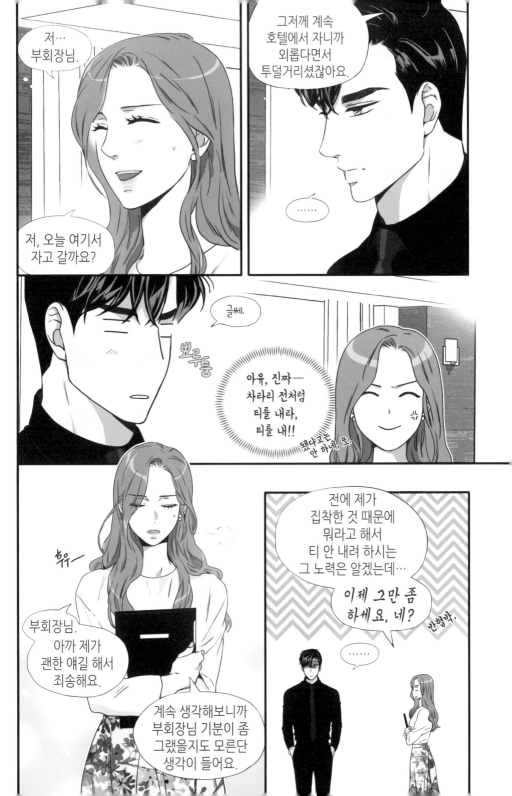

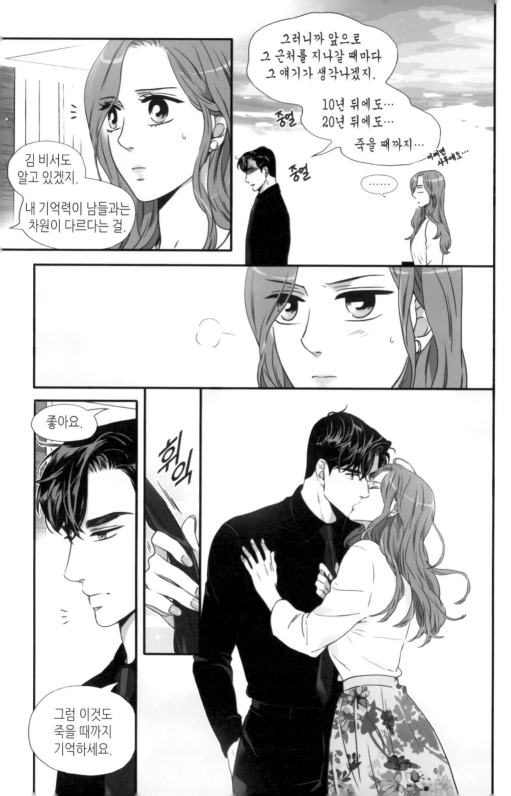

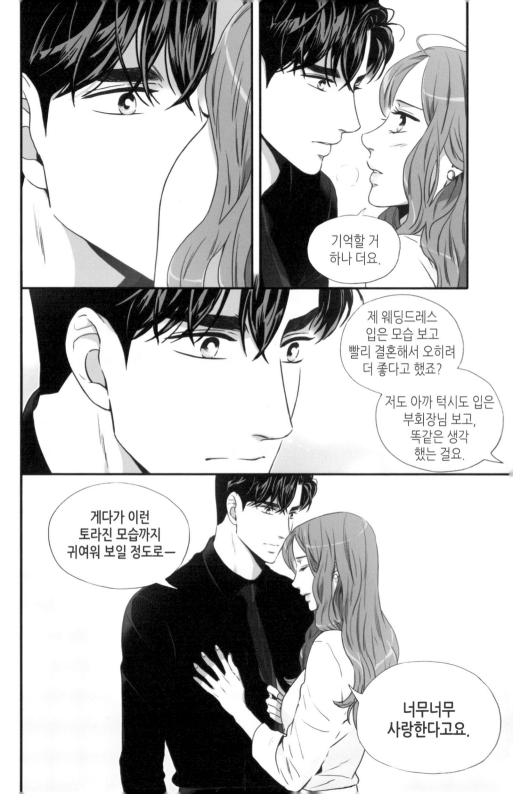

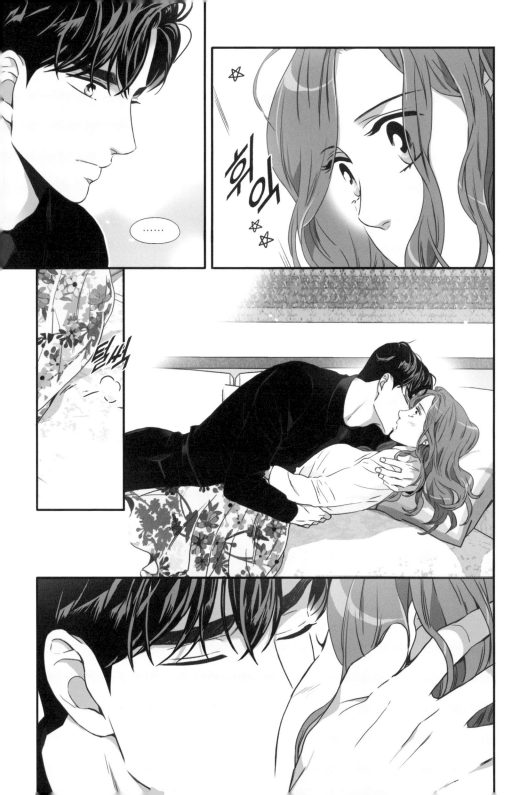

평생
안 놔줄 거야.

결혼하고서도
사직서 수리
안 할 거야.

지금처럼
하루종일 내 옆에
있게 할 테니 각오해.

결국,

여자 1도
남자 1의 소유욕이
싫지만은 않았다는 것.

그리고,

이날 덕분에
예정보다 훨씬 빨리
'그분'이 오게 됐단 걸
알게 된 건,

결혼하고도
한 달 후의
이야기.

CHAPTER 89

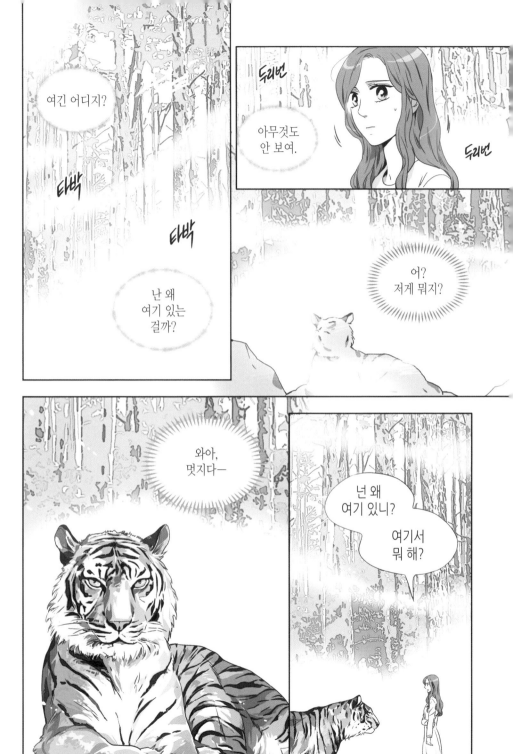

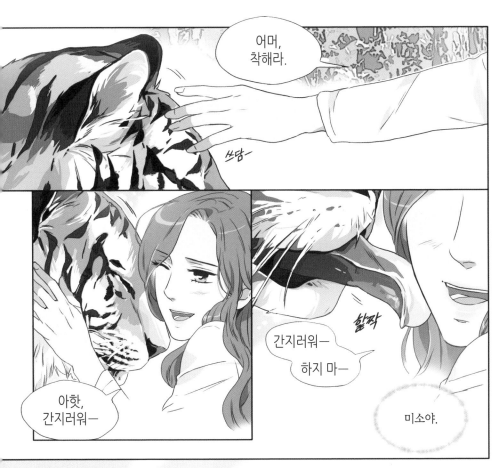

어머,
착해라.

쓰담—

아핫,
간지러워—

간지러워—

하지 마—

할짝

미소야.

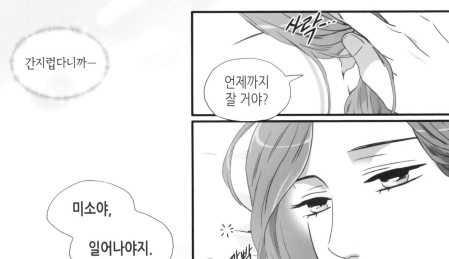

간지럽다니까—

사락…

언제까지
잘 거야?

미소야,

일어나야지.

깜박

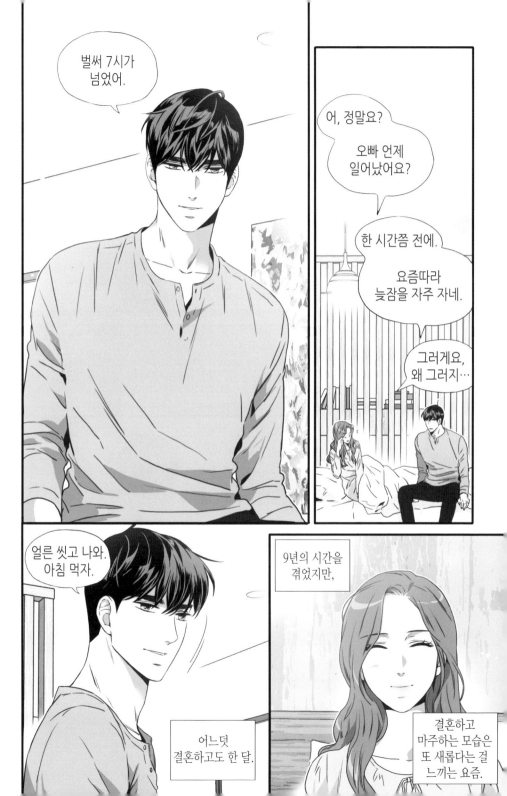

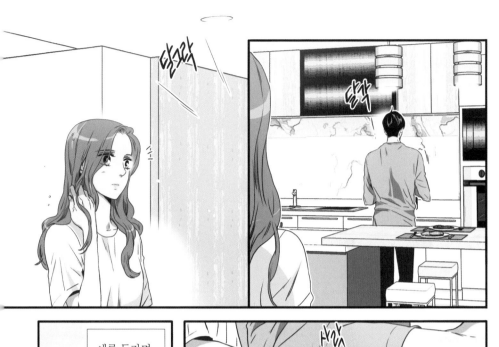

예를 들자면,
이런 모습.

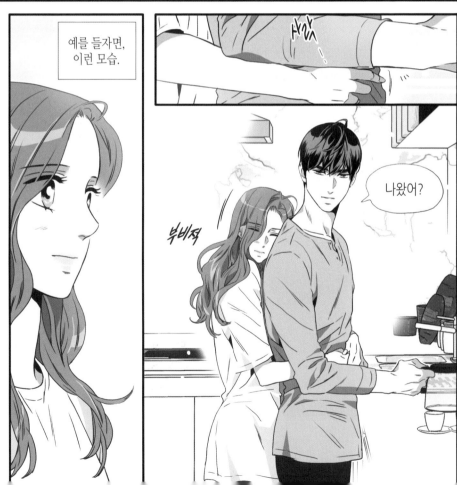

나왔어?

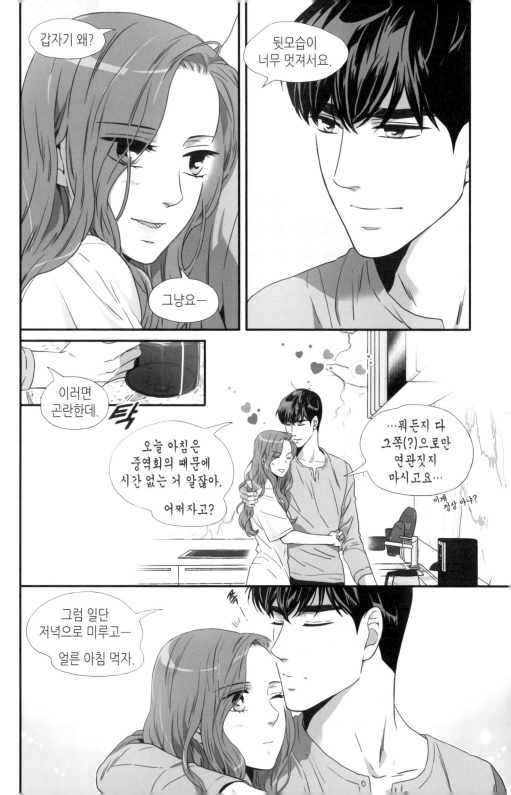

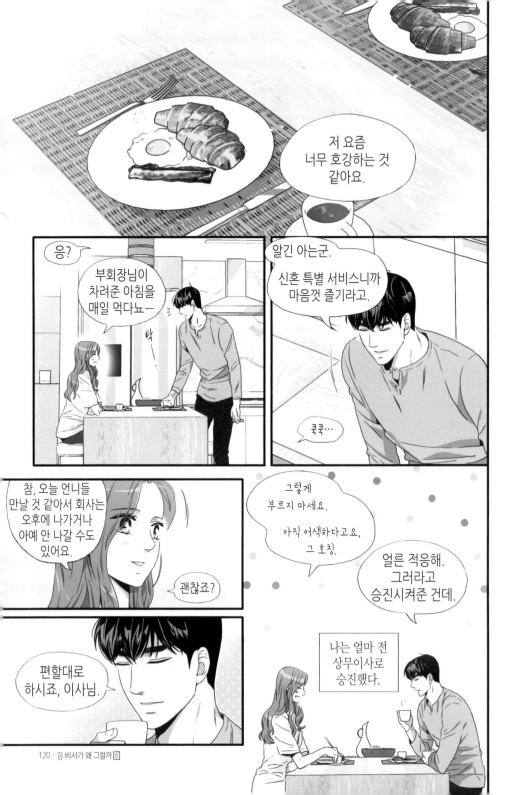

저 요즘
너무 호강하는 것
같아요.

응?

부회장님이
차려준 아침을
매일 먹다뇨—

탁!

알긴 아는군.
신혼 특별 서비스니까
마음껏 즐기라고.

쿡쿡…

참, 오늘 언니들
만날 것 같아서 회사는
오후에 나가거나
아예 안 나갈 수도
있어요.

괜찮죠?

그렇게
부르지 마세요.
아직 어색하다고요,
그 호칭.

얼른 적응해.
그러라고
승진시켜준 건데.

편할대로
하시죠, 이사님.

나는 얼마 전
상무이사로
승진했다.

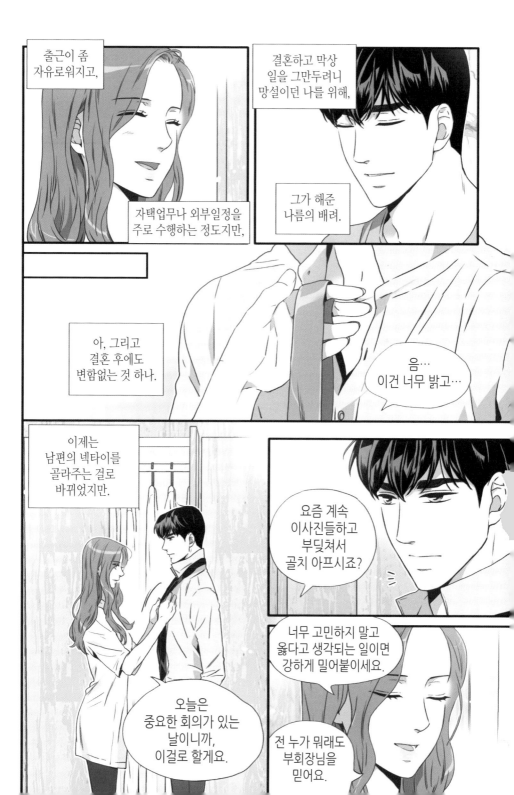

출근이 좀
자유로워지고,

결혼하고 막상
일을 그만두려니
망설이던 나를 위해,

자택업무나 외부일정을
주로 수행하는 정도지만,

그가 해준
나름의 배려.

아, 그리고
결혼 후에도
변함없는 것 하나.

음…
이건 너무 밝고…

이제는
남편의 넥타이를
골라주는 걸로
바꿔었지만.

요즘 계속
이사진들하고
부딪쳐서
골치 아프시죠?

너무 고민하지 말고
옳다고 생각되는 일이면
강하게 밀어붙이세요.

오늘은
중요한 회의가 있는
날이니까,
이걸로 할게요.

전 누가 뭐래도
부회장님을
믿어요.

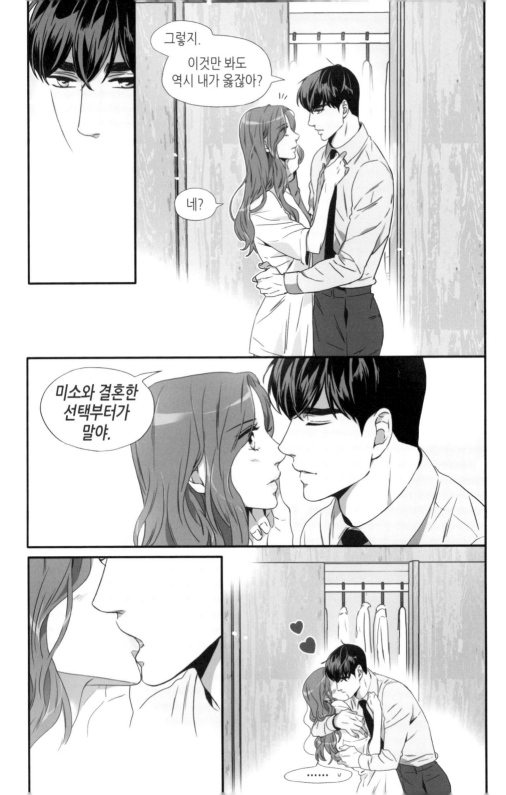

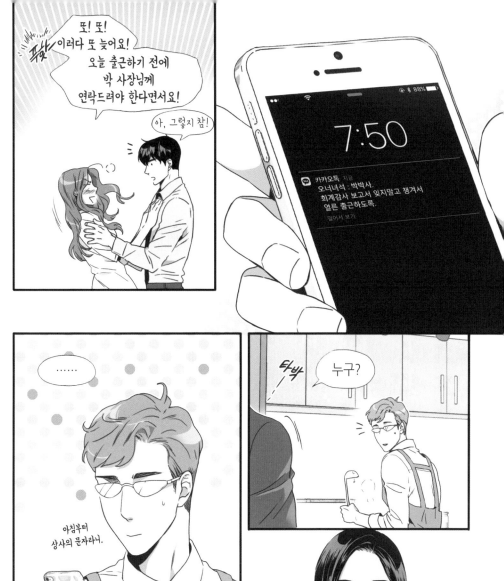

또! 또! 이러다 또 늦어요! 오늘 출근하기 전에 박 사장님께 연락드려야 한다면서요!

퍽팍

아, 그렇지 참!

7:50

카카오톡 지금
오너녀석 : 박박사.
회계감사 보고서 잊지말고 챙겨서
얼른 출근하도록.
펼쳐 보기

......

아침부터 상사의 문자라니.

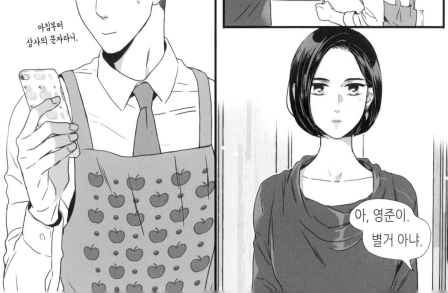

타박

누구?

아, 영준이. 별거 아냐.

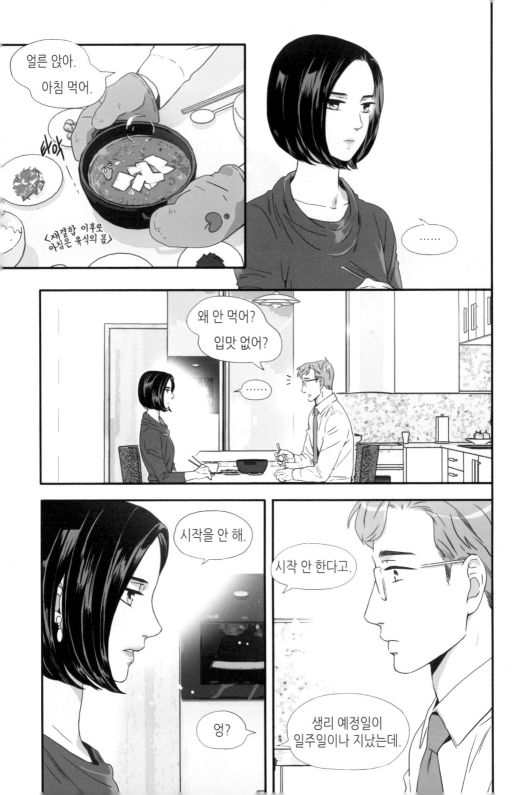

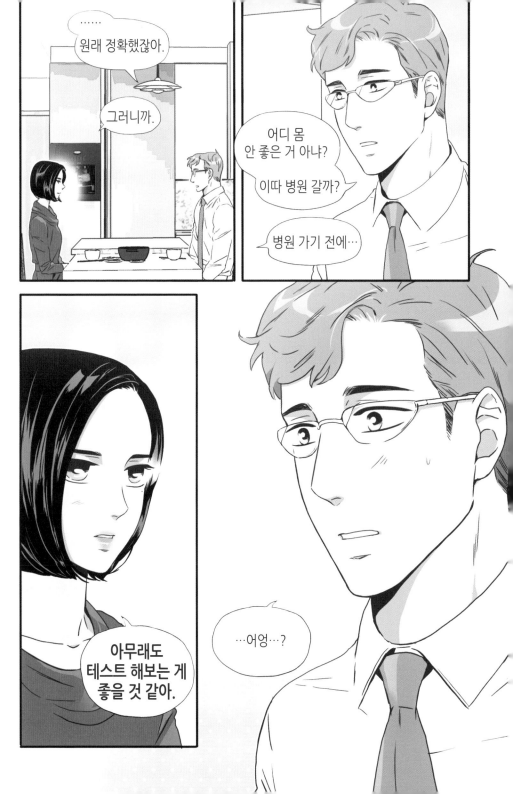

CHAPTER 90

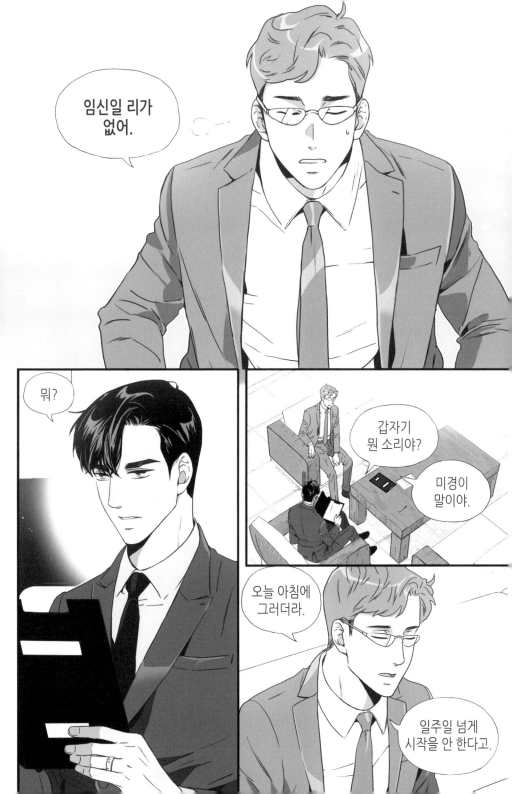

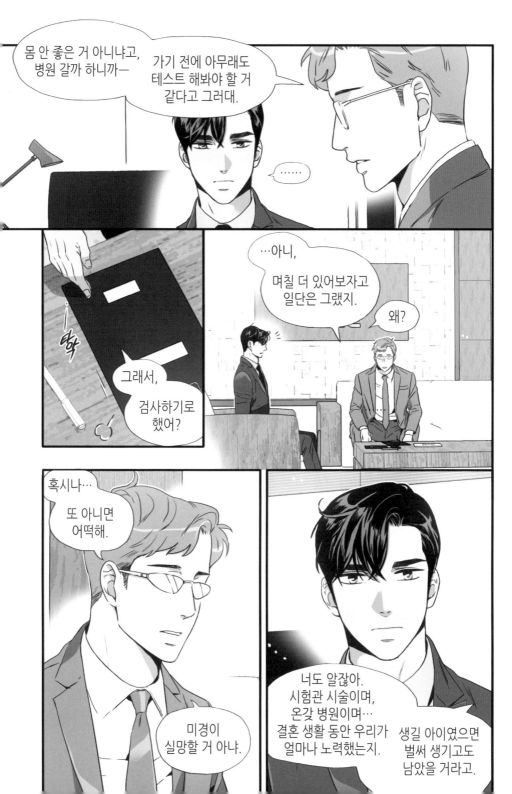

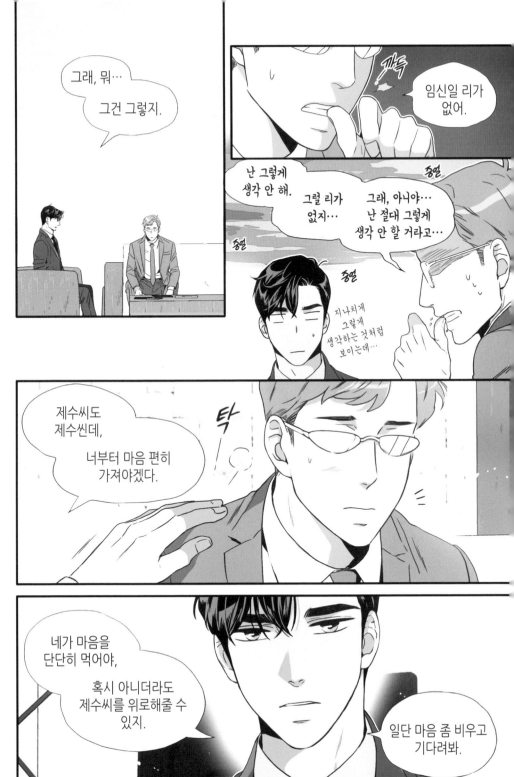

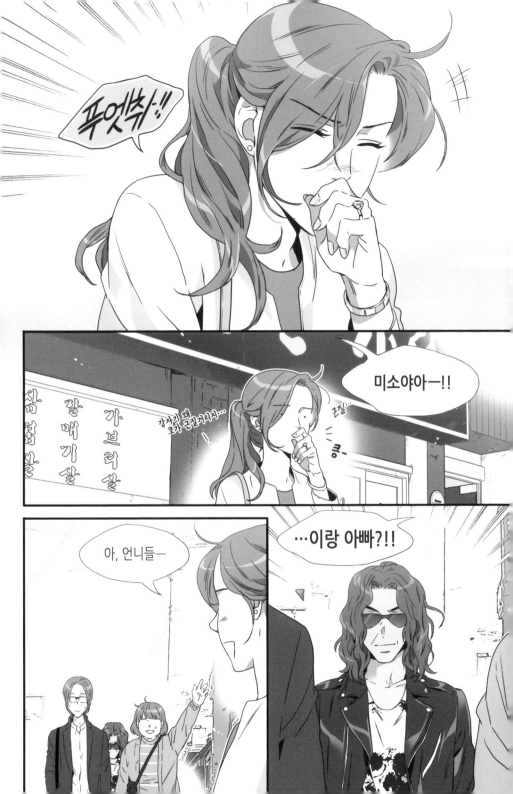

아빠는—

악기점 오픈한 지
얼마나 됐다고,
벌써 자리를 비우심
어떡해요!!

내 말이—

아빠 그렇게
영업하다간
미소한테 혼나요.

맞아,
미소가 투자자나
다름없는데.

게다가 여기서
모인다는데
이 아빠가 빠지면
서운하지.

오늘은 우리
항정살도 맘껏
시켜먹자.

아빠가 다 쏘마!!

여기 항정살
4인분 추가요—!!

어허—
가게도 가게지만,
가족과의 시간도
중요한 거 아니냐.

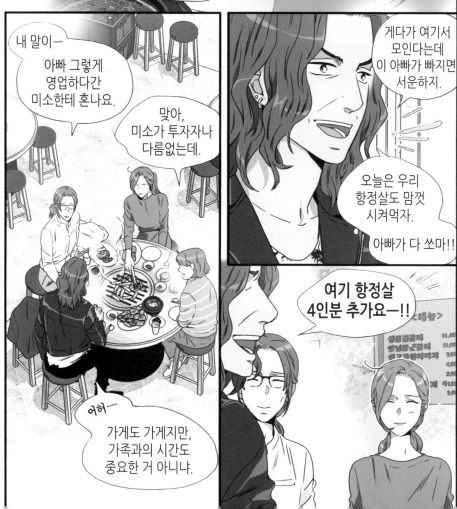

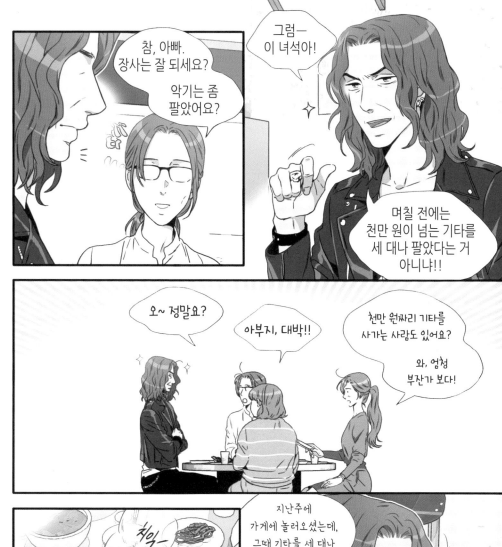

참, 아빠. 장사는 잘 되세요?

악기는 좀 팔았어요?

그럼— 이 녀석아!

며칠 전에는 천만 원이 넘는 기타를 세 대나 팔았다는 거 아니냐!!

오~ 정말요?

아부지, 대박!!

천만 원짜리 기타를 사가는 사람도 있어요?

와, 엄청 부잔가 보다!

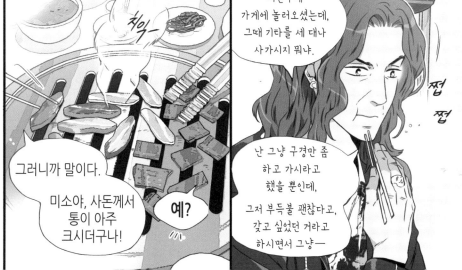

지난주에 가게에 놀러오셨는데, 그때 기타를 세 대나 사가시지 뭐냐.

그러니까 말이다.

미소야, 사돈께서 통이 아주 크시더구나!

예?

난 그냥 구경만 좀 하고 가시라고 했을 뿐인데, 그저 부득불 괜찮다고, 갖고 싶었던 거라고 하시면서 그냥—

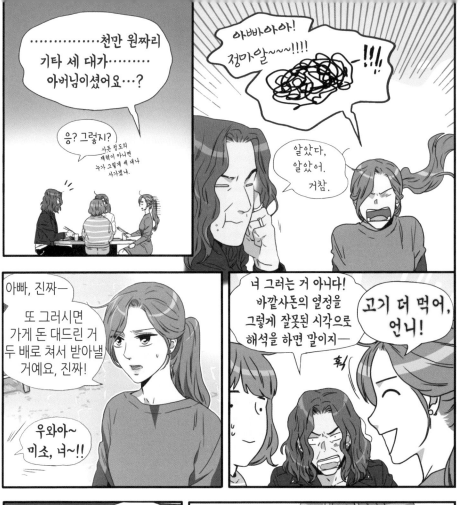

…………천만 원짜리 기타 세 대가……… 아버님이셨어요…?

응? 그렇지?
사돈 댁도의 재력이 아니면 누가 그렇게 세 대나 사가겠냐.

아빠아아아! 정마알~~~!!!!

알았다, 알았어. 거참.

아빠, 진짜—
또 그러시면 가게 돈 대드린 거 두 배로 쳐서 받아낼 거예요, 진짜!

우와아~ 미소, 너~!!

너 그러는 거 아니다! 바깥사돈의 열정을 그렇게 잘못된 시각으로 해석을 하면 말이지—

고기 더 먹어, 언니!

휙

참! 말희야, 너 개원 준비는 잘 돼가?

으응. 이제 인테리어 마무리만 하면 돼.

위치는 좋은데, 잘 될지 괜히 걱정되네.

너 실력이면 충분하지, 뭐. 걱정하지 마.

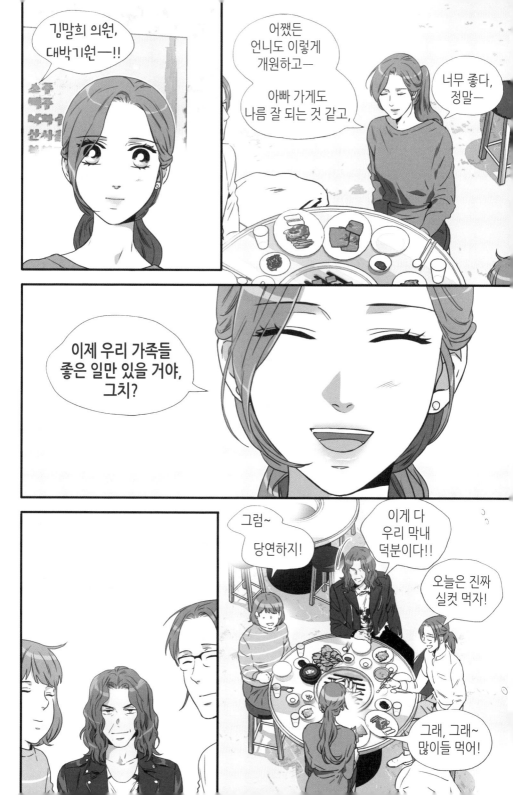

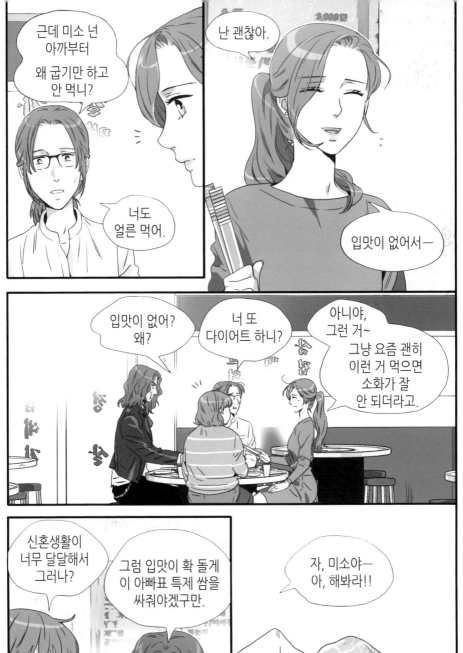
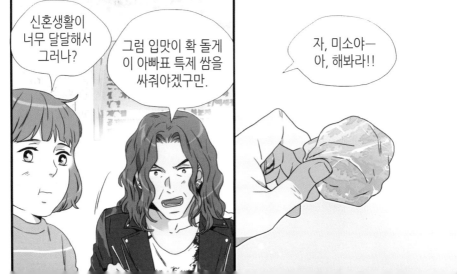

아~~

아—

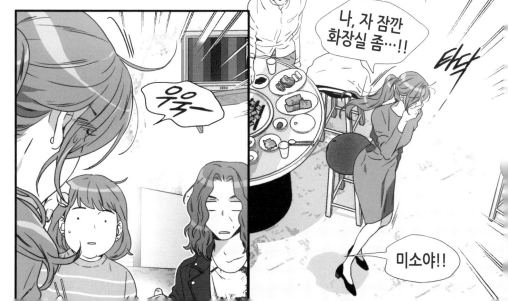
욱—

나, 자 잠깐
화장실 좀…!!

미소야!!

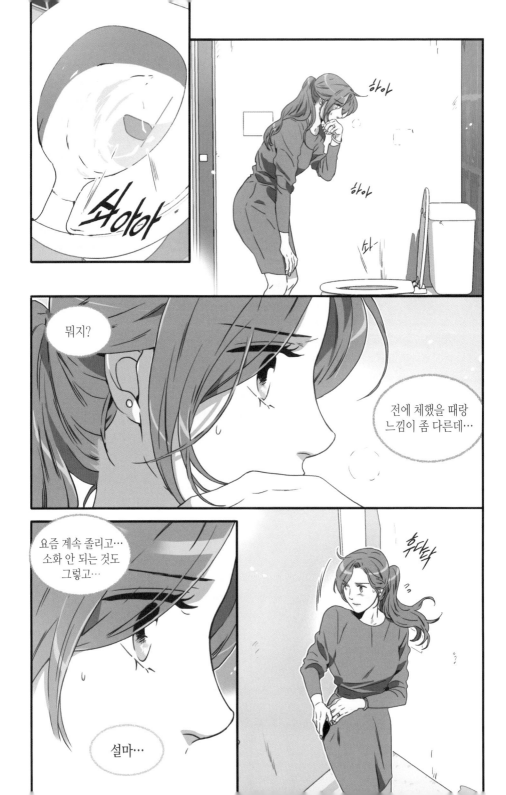

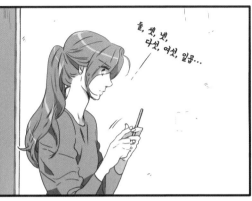

둘, 셋, 넷, 다섯, 여섯, 일곱...

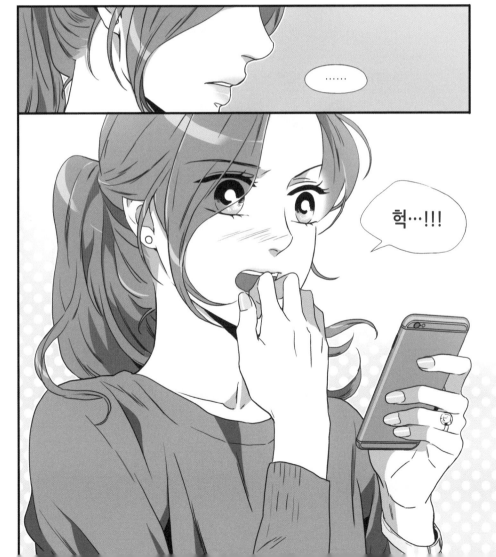

......

헉...!!!

CHAPTER 91

......

얼떨떨…

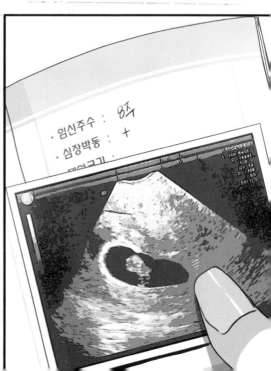

· 임신주수 : 8주
· 심장박동 : +

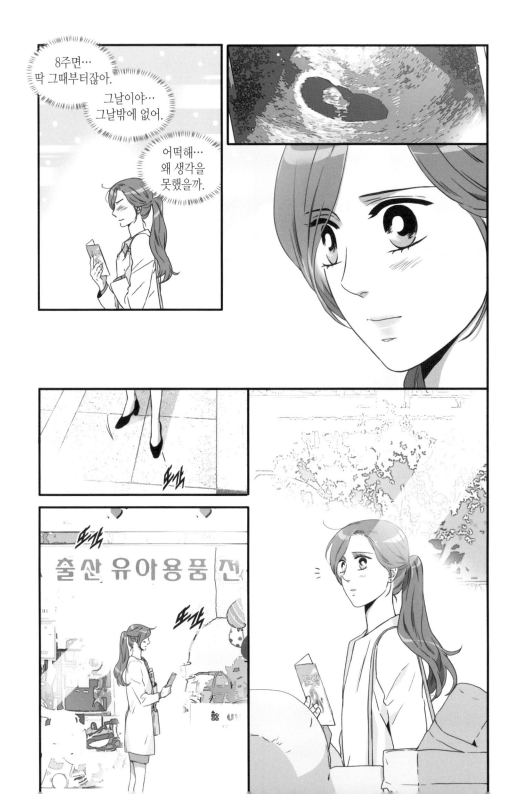

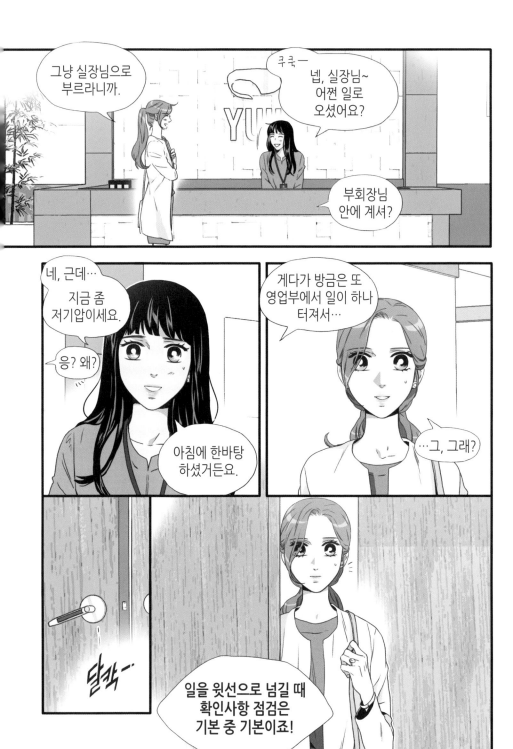

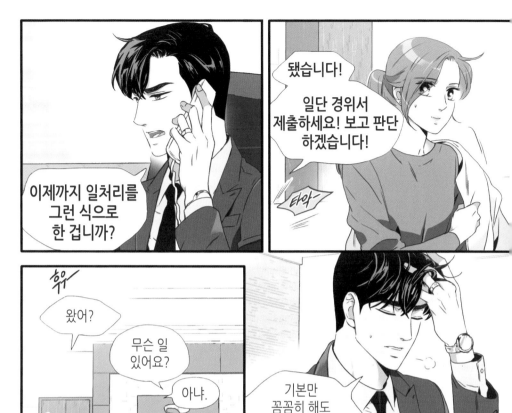

됐습니다!

일단 경위서 제출하세요! 보고 판단 하겠습니다!

타악

이제까지 일처리를 그런 식으로 한 겁니까?

후우

왔어?

무슨 일 있어요?

아냐.

YUIL

기본만 꼼꼼히 해도 생길 문제의 반은 줄어들 텐데,

다들 왜 이리 안일한지.

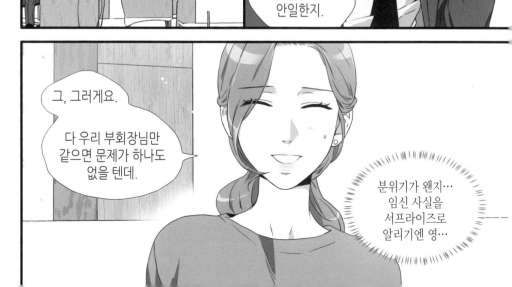

그, 그러게요.

다 우리 부회장님만 같으면 문제가 하나도 없을 텐데.

분위기가 왠지… 임신 사실을 서프라이즈로 알리기엔 영…

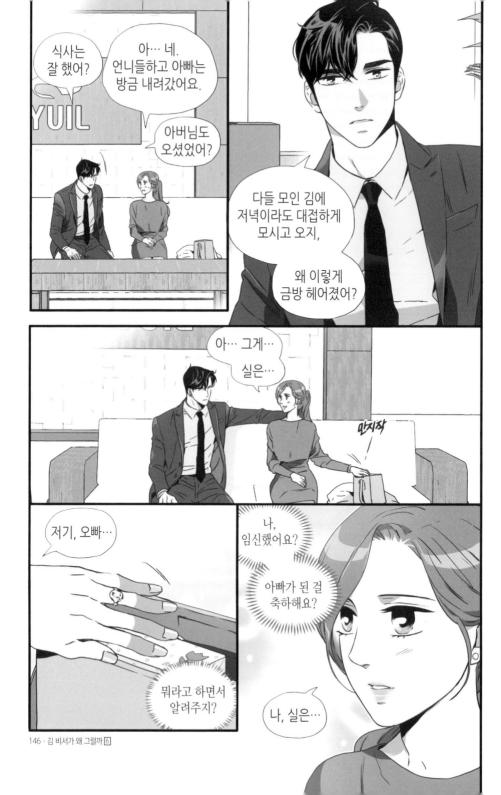

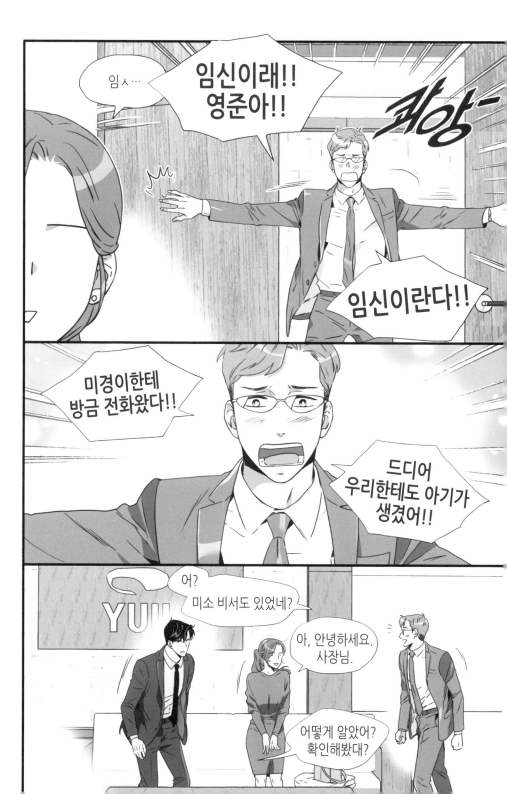

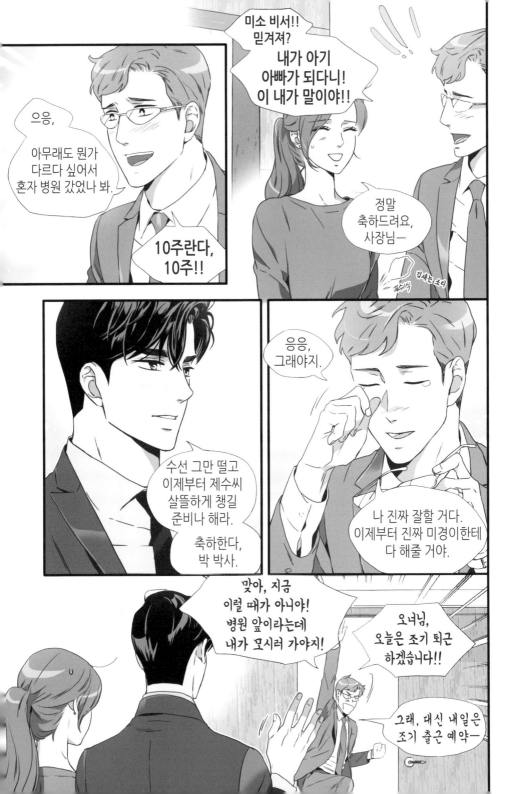

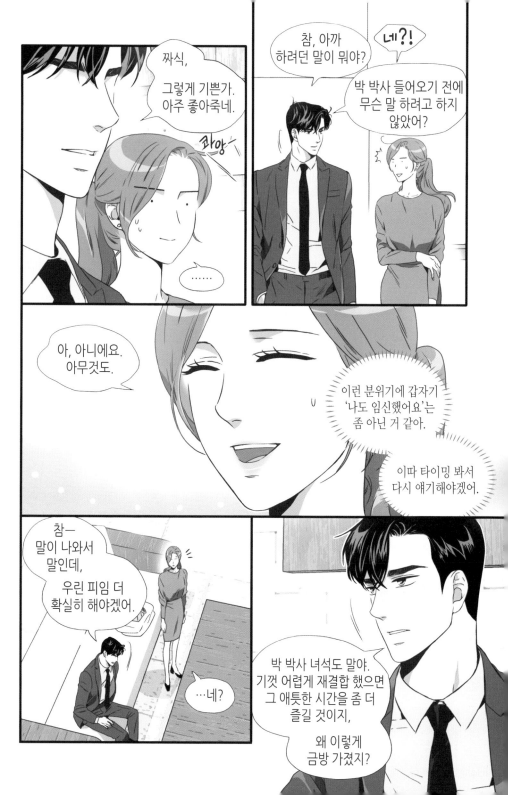

우린 결혼하고 실수한 적 없잖아.

…결혼 하고서야… 없죠…

우린 둘만의 생활을 좀 더 누린 다음에 천천히 생각하자.

아이는 한 번 낳으면 돌이킬 수 없잖아.

천천히…는 이미 틀렸거든요…?

그땐 결혼 전이었으니까!!!

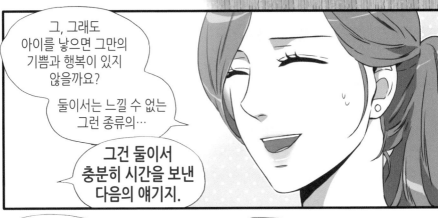

그, 그래도 아이를 낳으면 그만의 기쁨과 행복이 있지 않을까요?

둘이서는 느낄 수 없는 그런 종류의…

그건 둘이서 충분히 시간을 보낸 다음의 얘기지.

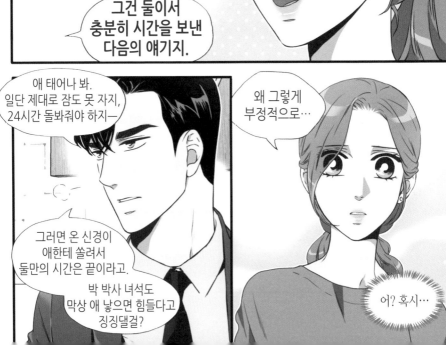

애 태어나 봐. 일단 제대로 잠도 못 자지, 24시간 돌봐줘야 하지―

왜 그렇게 부정적으로…

그러면 온 신경이 애한테 쏠려서 둘만의 시간은 끝이라고.

박 박사 녀석도 막상 애 낳으면 힘들다고 징징댈걸?

어? 혹시…

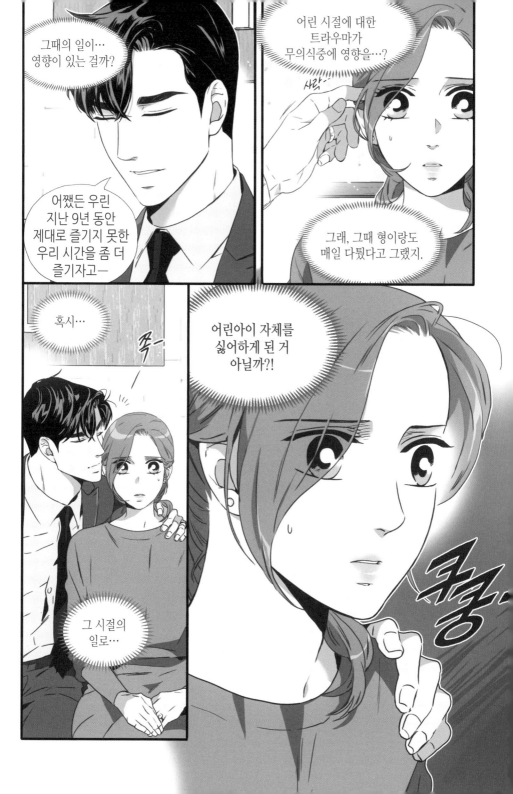

CHAPTER 92

지익~

임신 초기니까
부부관계는
조심하세요.

(feat.산부인과 선생님)

번뜩

핫, 맞다!!!

화악

자… 잠깐만요,
오빠―

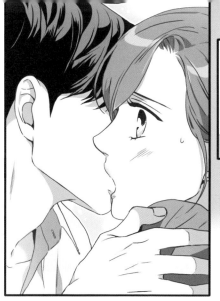

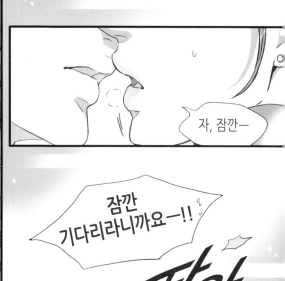

자, 잠깐—

잠깐
기다리라니까요—!!

퍼악

쿠당탕

〈패대기〉

응?

핫

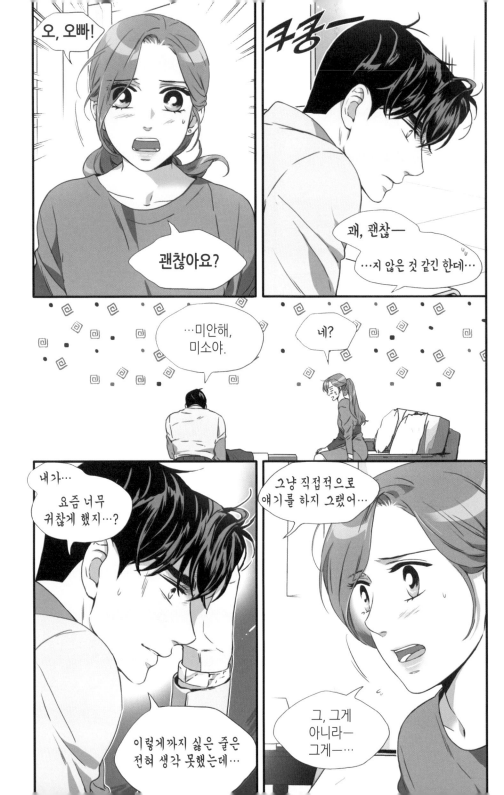

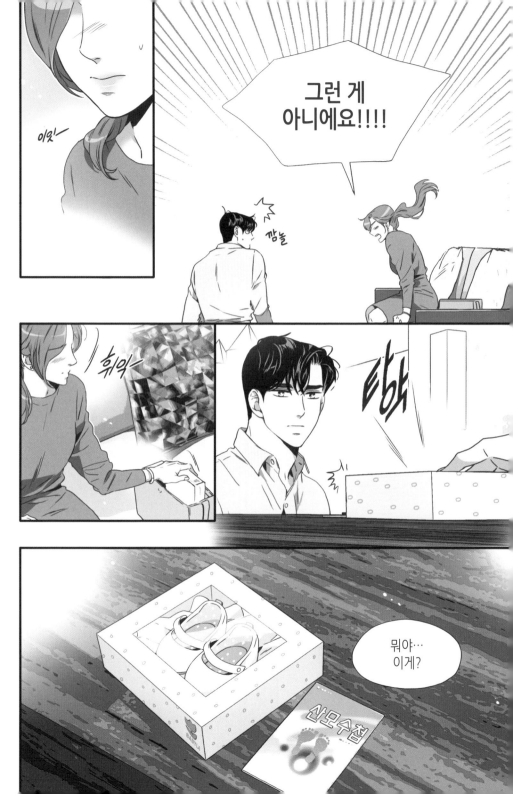

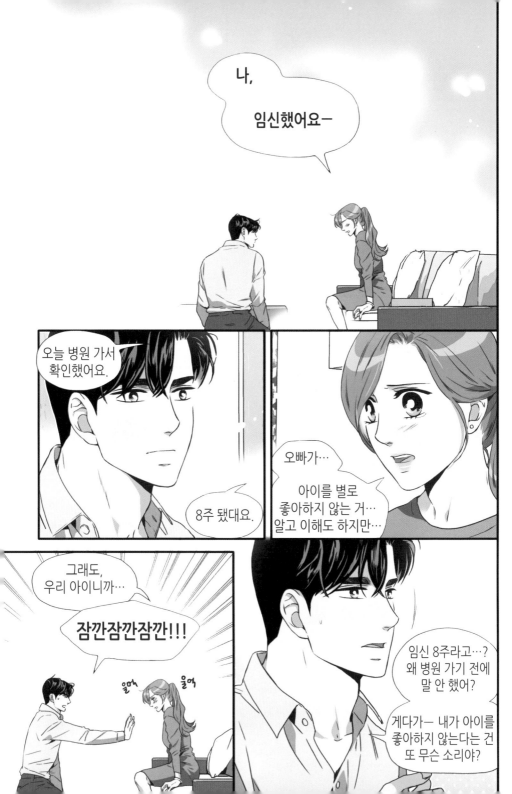

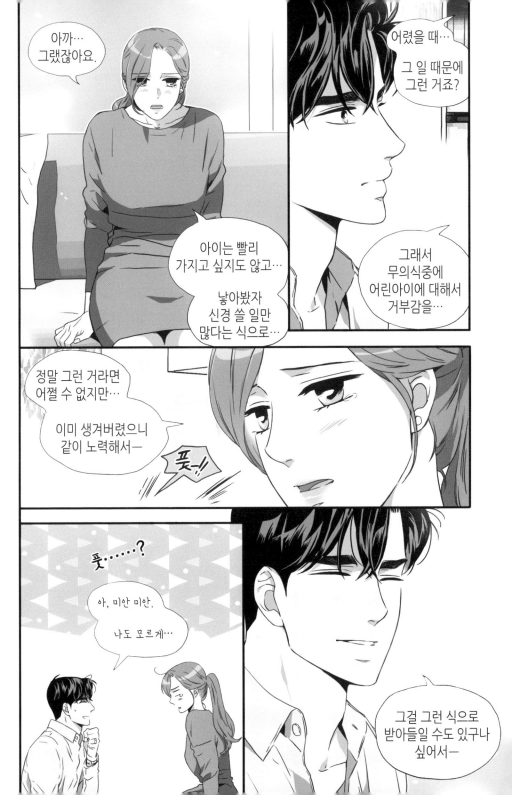

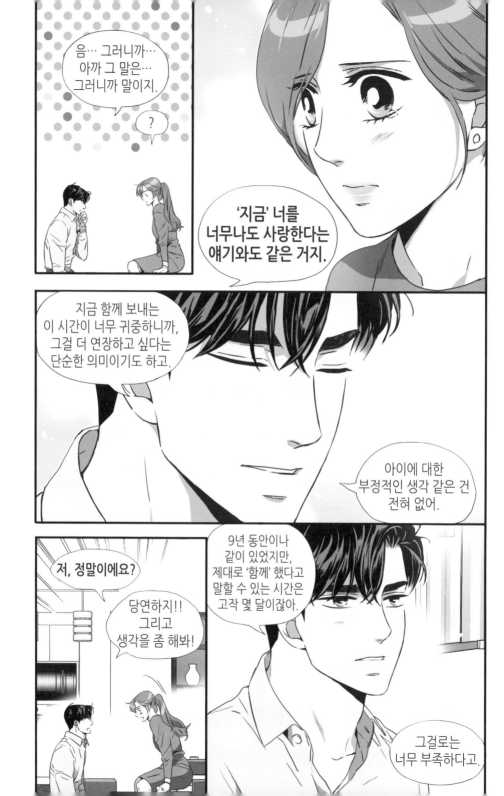

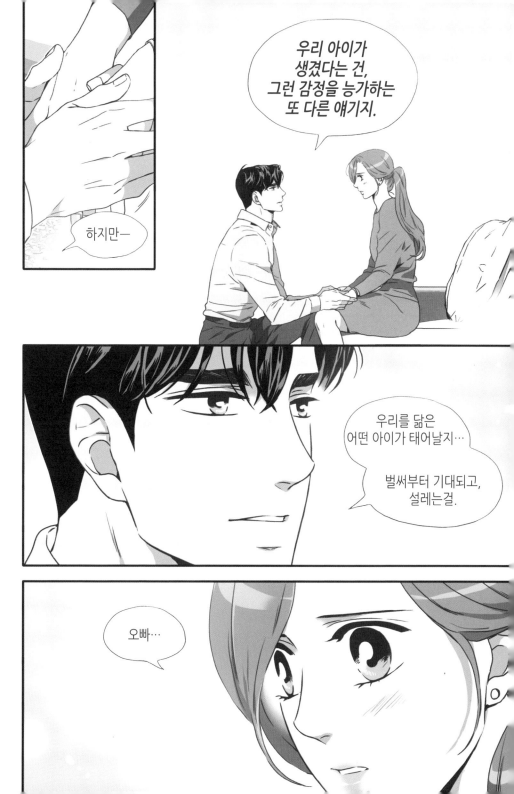

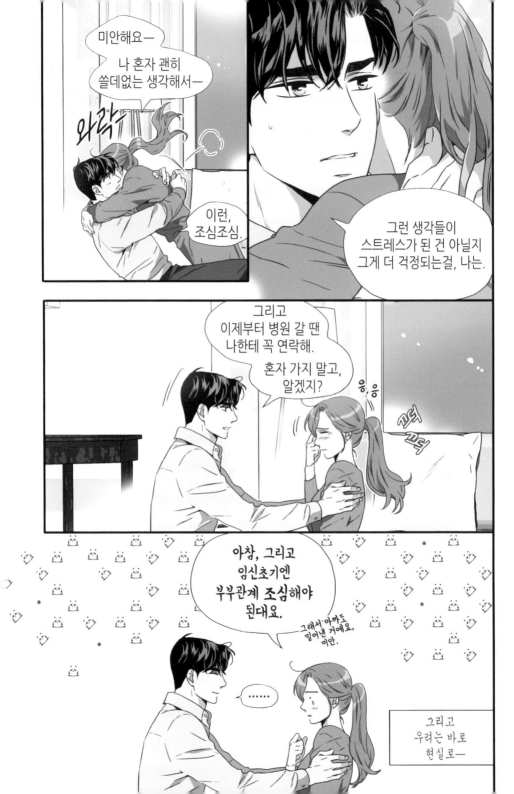

CHAPTER 93

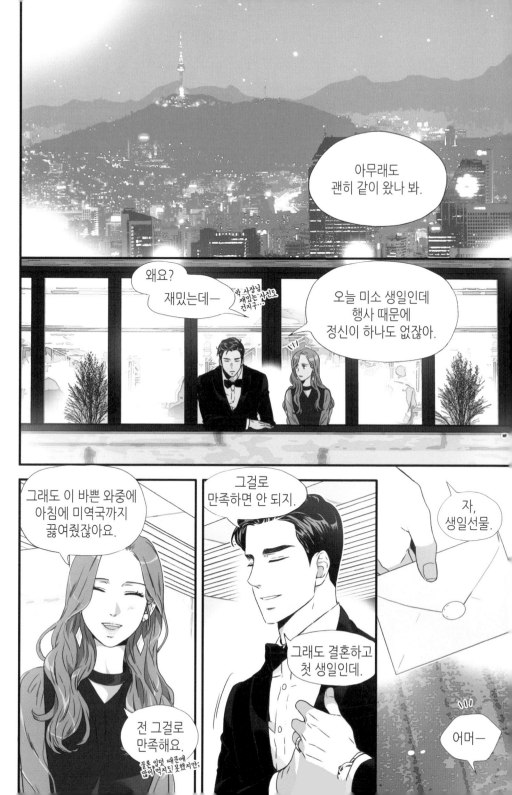

아무래도
괜히 같이 왔나 봐.

왜요?
재밌는데—

박 사장님
재밌는 사진도
건지구...

오늘 미소 생일인데
행사 때문에
정신이 하나도 없잖아.

그래도 이 바쁜 와중에
아침에 미역국까지
끓여줬잖아요.

그걸로
만족하면 안 되지.

자,
생일선물.

그래도 결혼하고
첫 생일인데.

전 그걸로
만족해요.

물론 일 덕분에
많이 먹지는 못했지만;

어머—

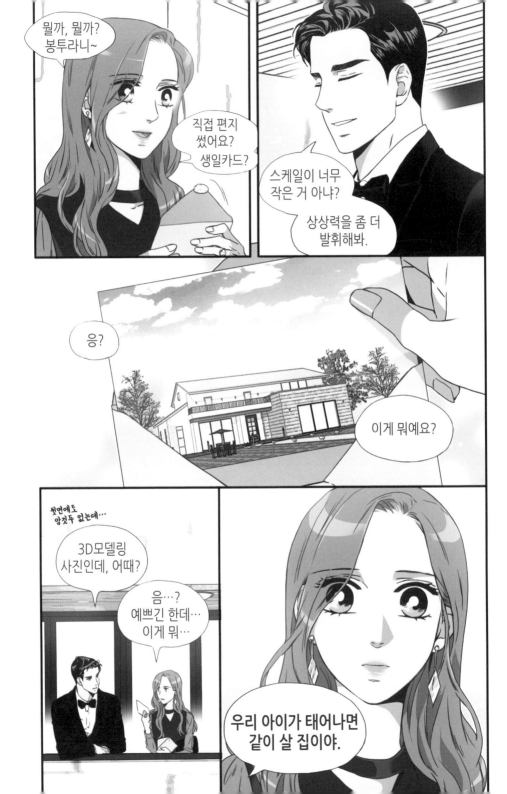

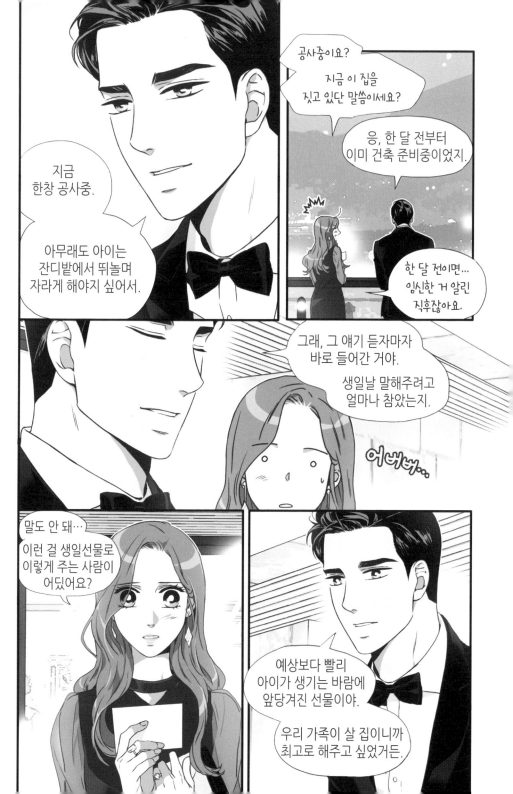

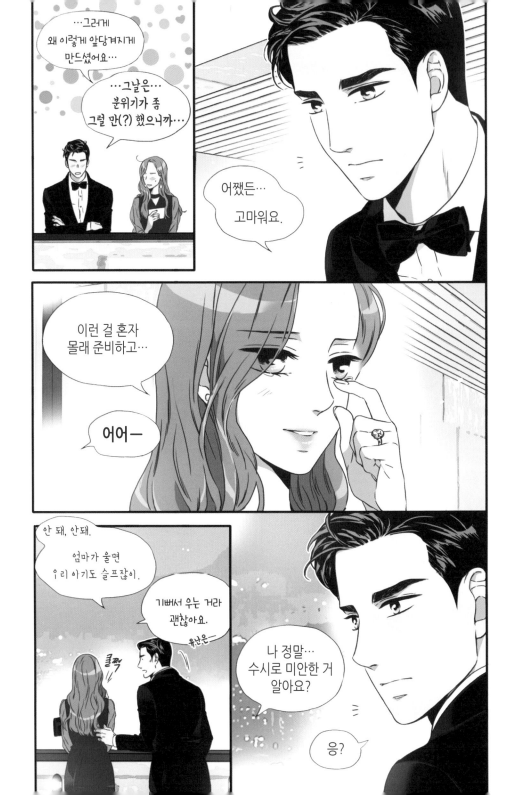

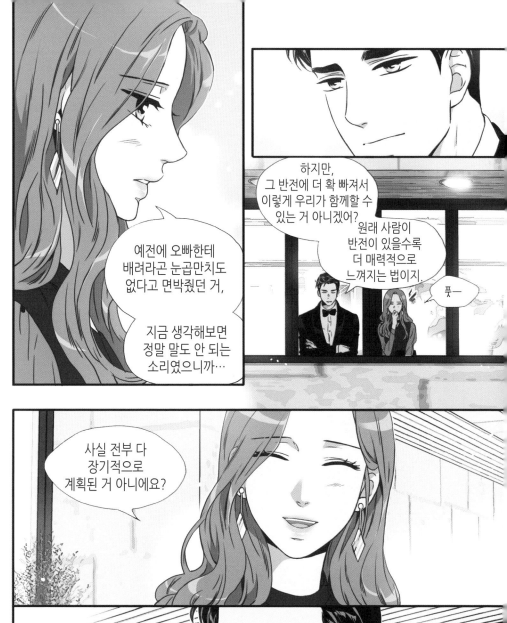

하지만,
그 반전에 더 확 빠져서
이렇게 우리가 함께할 수
있는 거 아니겠어?

원래 사람이
반전이 있을수록
더 매력적으로
느껴지는 법이지.

풋—

예전에 오빠한테
배려라곤 눈곱만치도
없다고 면박줬던 거,

지금 생각해보면
정말 말도 안 되는
소리였으니까…

사실 전부 다
장기적으로
계획된 거 아니에요?

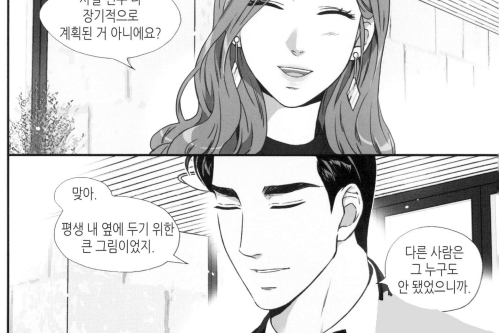

맞아.

평생 내 옆에 두기 위한
큰 그림이었지.

다른 사람은
그 누구도
안 됐었으니까.

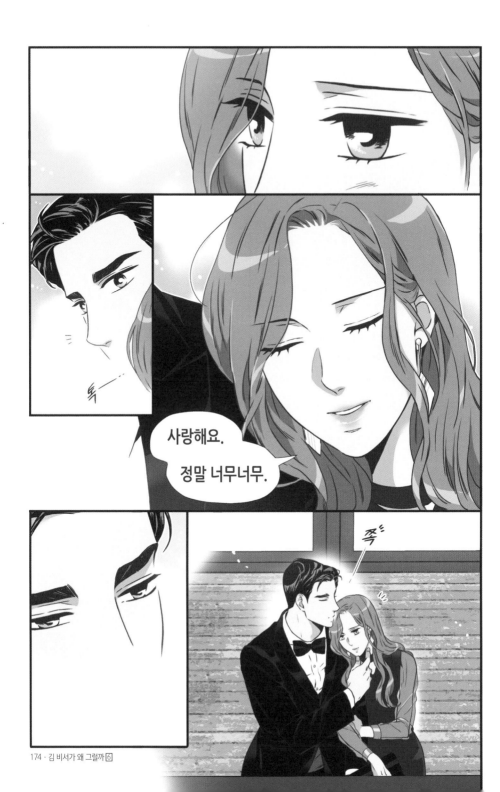

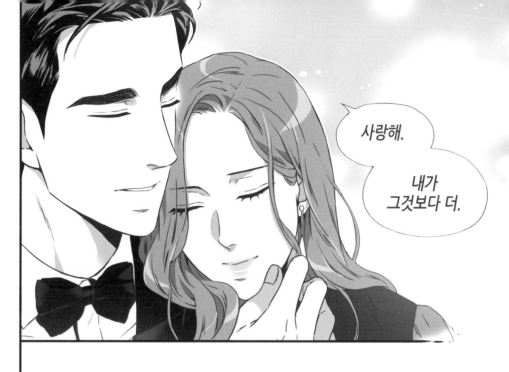

사랑해.

내가
그것보다 더.

이 이야기는

아주 오래된
인연에 관한 이야기.

그 인연이
오랜 시간을 지나,

기적처럼
다시 만나는 이야기.

그 두 사람이
또 긴 시간을 거쳐

마침내 서로를
알아보고,

서로에게
단 하나일 수밖에
없는一

그런 연인이
되는 이야기.

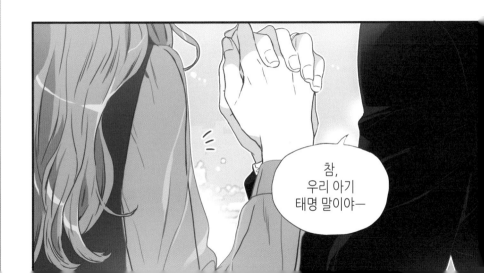

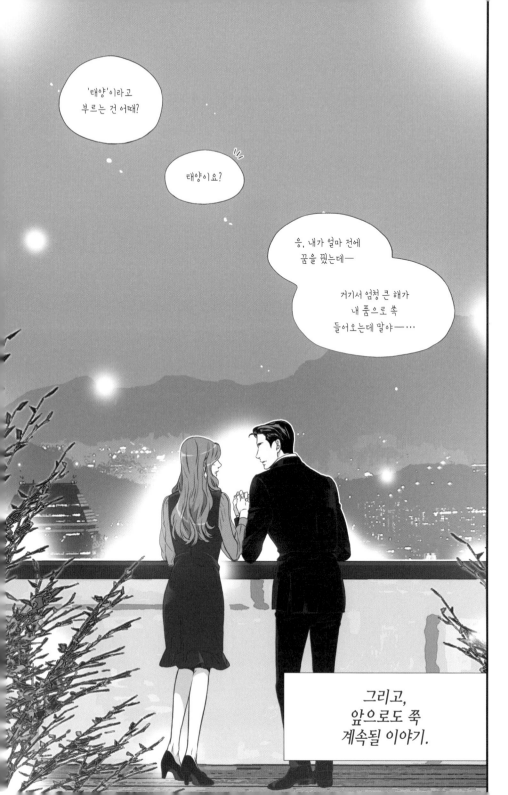

CHAPTER 94

[외전 1] 미소의 편지 1.

필남 언니에게.

편지쓰기

▶보내기 임시저장 미리보기 자주연락한 지인▾

자주 연락한 지인: 자주 연락한 지인 목록을 가져오는 중입니다.

보내는사람 김미소 ▾
받는사람 ☐내게쓰기 큰언니
제목 필남언니에게.
파일첨부 ⊞ 내 PC ✕삭제 ☑기본모드사용

에디터▾ 돋움 10pt▾ 가 가 가 가▾ ▧▾ ▨▾ ▤▤▤▤ 블

언니, 잘 지내고 있어?
내가 미국에 온지도 벌써 세달이 다

언니, 잘 지내고 있어?
내가 미국에 온 지도
벌써 세 달이 다 되어가네.

사실 요즘도
실수투성이라
전무님께 혼나는 게
매일 일과야.

학교 다닐 때 늘
선생님들께 칭찬만 받았는데,
일하는 건 왜 이렇게 어려운지.

한국은 별일 없지?
아빠도 괜찮고?

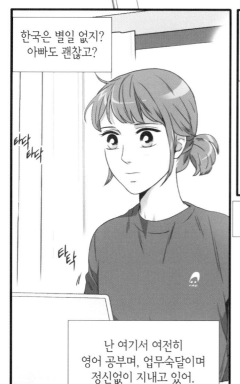

참, 언니.

난 여기서 여전히
영어 공부며, 업무숙달이며
정신없이 지내고 있어.

사실은 얼마 전에
이런 일이 있었거든.

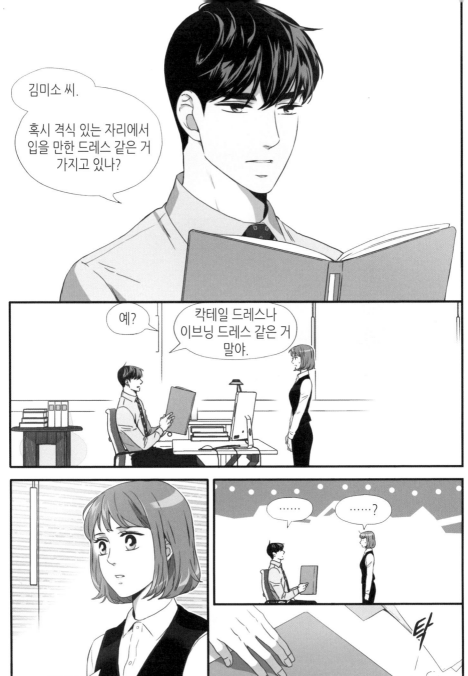

김미소 씨.

혹시 격식 있는 자리에서 입을 만한 드레스 같은 거 가지고 있나?

예?

칵테일 드레스나 이브닝 드레스 같은 거 말야.

……

……?

탁

드레스…까진 아니지만, 언니가 대학 입학식 때 입었던 원피스 같은 건 가지고 있습니다.

좋아,

그럼 드레스도 집으로 보내지.

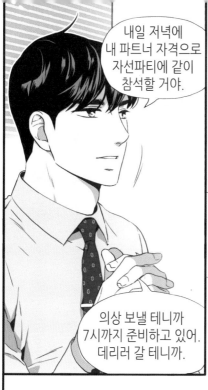

내일 저녁에 내 파트너 자격으로 자선파티에 같이 참석할 거야.

파티라니…

언니, 영화에서 보면 드레스 입고 막 사람들끼리 모여서 하는 그런 파티 같은 거 있잖아.

의상 보낼 테니까 7시까지 준비하고 있어. 데리러 갈 테니까.

그런 델 내가 가게 된 거야.

게다가 다음 날, 집으로 온 드레스를 보니,

달칵

너무 예쁘고 신기한 거 있지.

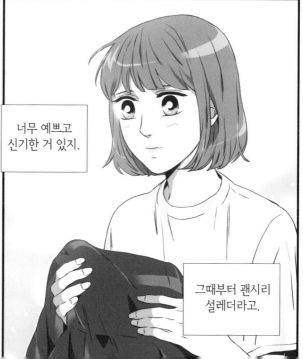

그때부터 괜시리 설레더라고.

달칵

그런 옷을 입는다면
누구라도 특별한 기분이
들 수밖에 없을 거야.

쓰삭

마치 영화 속
주인공이 된 것처럼.

왜,
영화 속에서 보면
멋지고 잘생긴 남자주인공이
여자주인공을 기다리고
있잖아?

또각

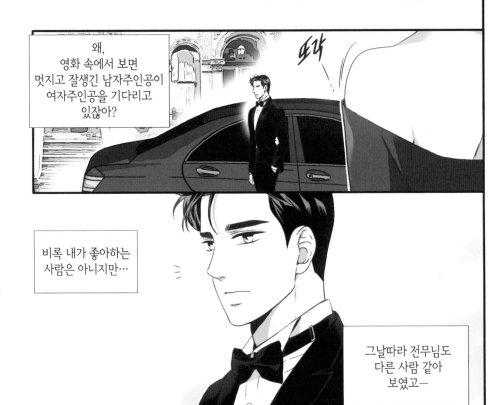

비록 내가 좋아하는
사람은 아니지만…

그날따라 전무님도
다른 사람 같아
보였고—

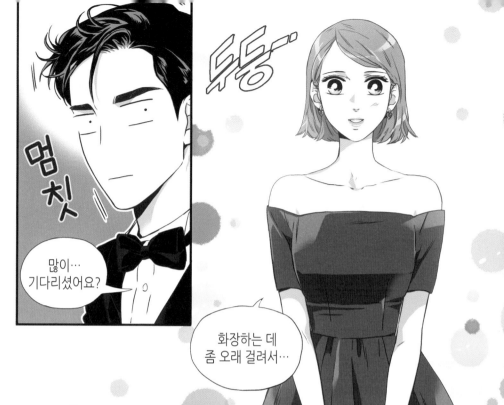

많이…
기다리셨어요?

화장하는 데
좀 오래 걸려서…

전혀 어울리지 않는
쌩쌩의 새도

피부톤을 전혀
고려하지 않은 형광핑크 립

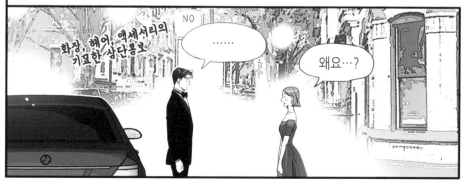

화장, 헤어, 액세서리의
기묘한 상단콤보

……

왜요…?

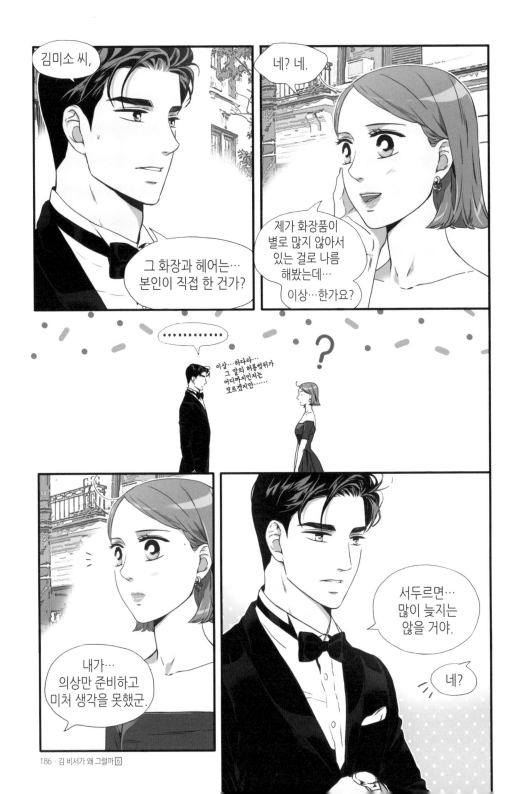

언니.

언니도 알겠지만—

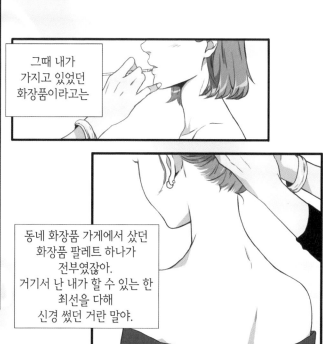

그때 내가
가지고 있었던
화장품이라고는

동네 화장품 가게에서 샀던
화장품 팔레트 하나가
전부였잖아.
거기서 난 내가 할 수 있는 한
최선을 다해
신경 썼던 거란 말야.

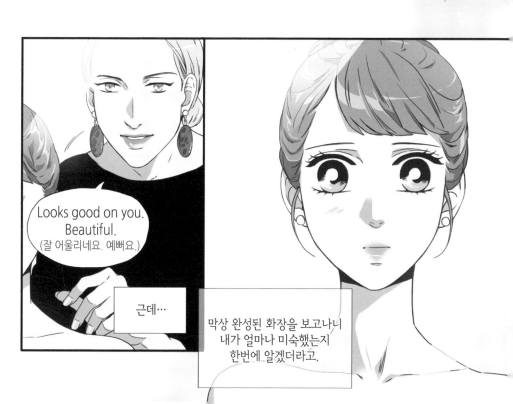

Looks good on you.
Beautiful.
(잘 어울리네요. 예뻐요.)

근데…

막상 완성된 화장을 보고나니
내가 얼마나 미숙했는지
한번에 알겠더라고.

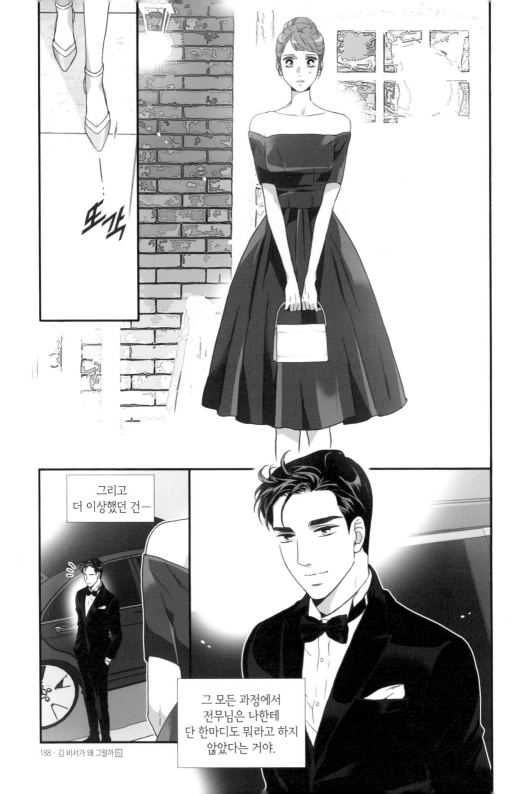

또각

그리고
더 이상했던 건—

그 모든 과정에서
전무님은 나한테
단 한마디도 뭐라고 하지
않았다는 거야.

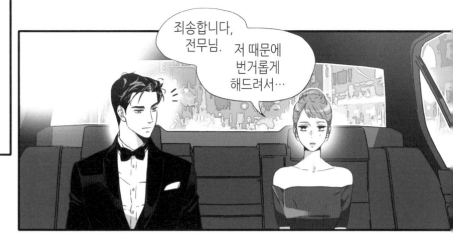

죄송합니다,
전무님. 저 때문에
번거롭게
해드려서…

김미소 씨,

미숙함이 곧 잘못으로
직결되는 건 아니야.

그 경험으로 인해서
뭔가 배우고
더 나아질 수 있다면
더욱이 그렇지.

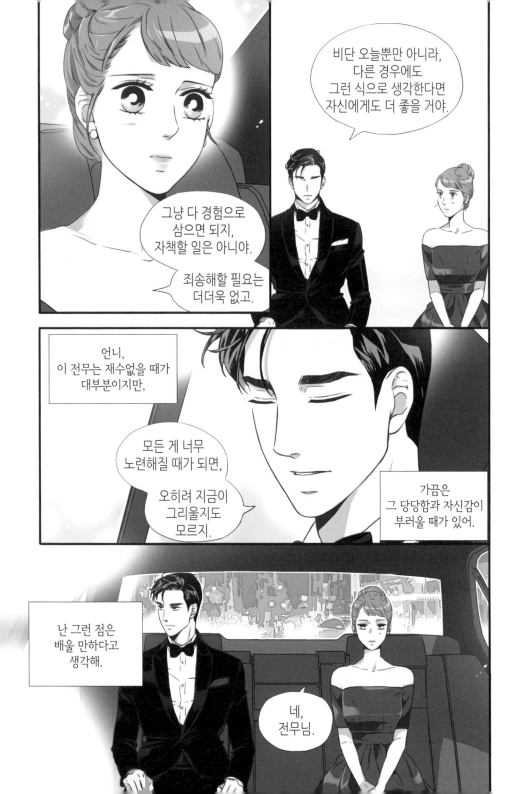

언니,

난 그때까지
남자 손이라곤
잡아본 적도 없었잖아.

여기선
그런 에스코트가
당연하다는 걸
알면서도,

괜히 촌스럽게
두근거렸던 거 있지.

그때 처음 잡아본
전무님의 손이
생각보다 너무
따뜻했다고 말해도…

무슨 이상한
생각하기 없기다?

CHAPTER 95

[외전 1] 미소의 편지 2.

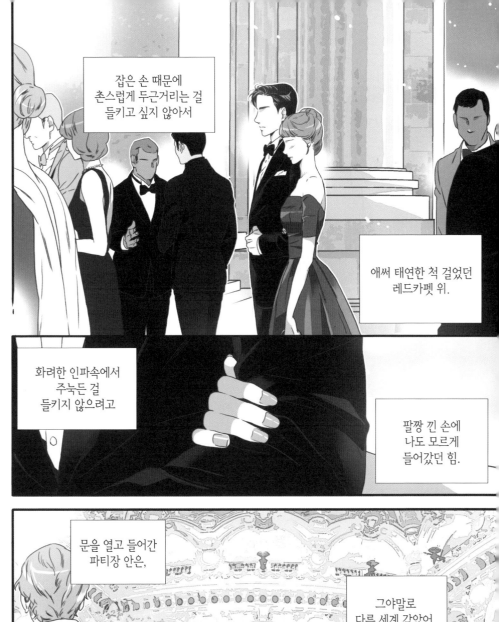

잡은 손 때문에
촌스럽게 두근거리는 걸
들키고 싶지 않아서

애써 태연한 척 걸었던
레드카펫 위.

화려한 인파속에서
주눅든 걸
들키지 않으려고

팔짱 낀 손에
나도 모르게
들어갔던 힘.

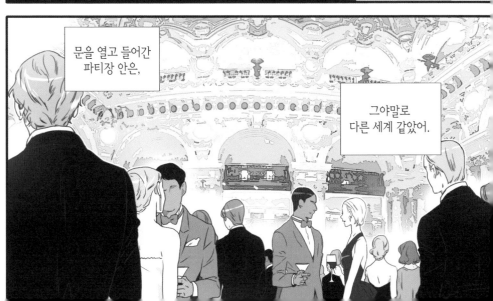

문을 열고 들어간
파티장 안은,

그야말로
다른 세계 같았어.

언니,
아까까지만 해도,

내가 영화 속
주인공이 된 것 같아서
설렌다고 했었지?

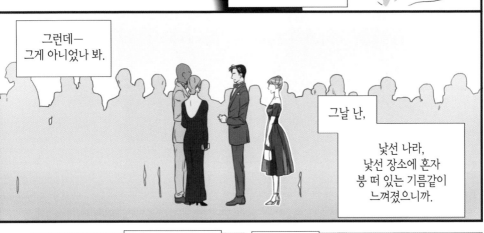

그런데—
그게 아니었나 봐.

그날 난,

낯선 나라,
낯선 장소에 혼자
붕 떠 있는 기름같이
느껴졌으니까.

대다수의 말은
반도 알아듣지
못했고,

내가 할 수
있는 건,

그냥 바보처럼 웃으면서
그 자리에 서 있는 것뿐.

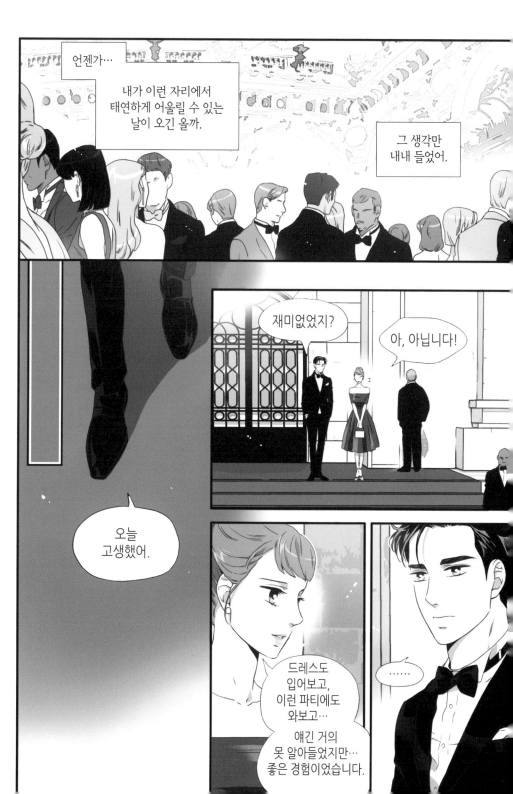

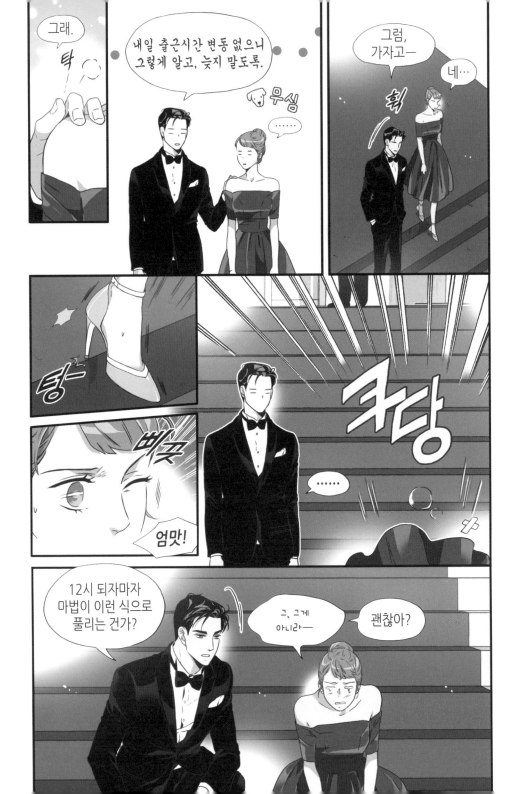

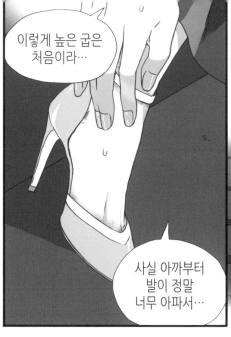

이렇게 높은 굽은 처음이라…

사실 아까부터 발이 정말 너무 아파서…

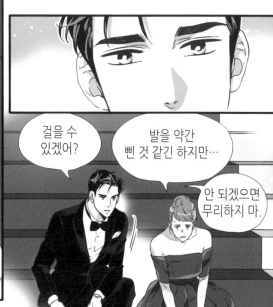

걸을 수 있겠어?

발을 약간 삔 것 같긴 하지만…

안 되겠으면 무리하지 마.

절뚝

아니에요,

걸을 수는 있을 것 같…

윽씬ㅡ

비틀

아얏ㅡ

어어ㅡ

덥썩

투둑

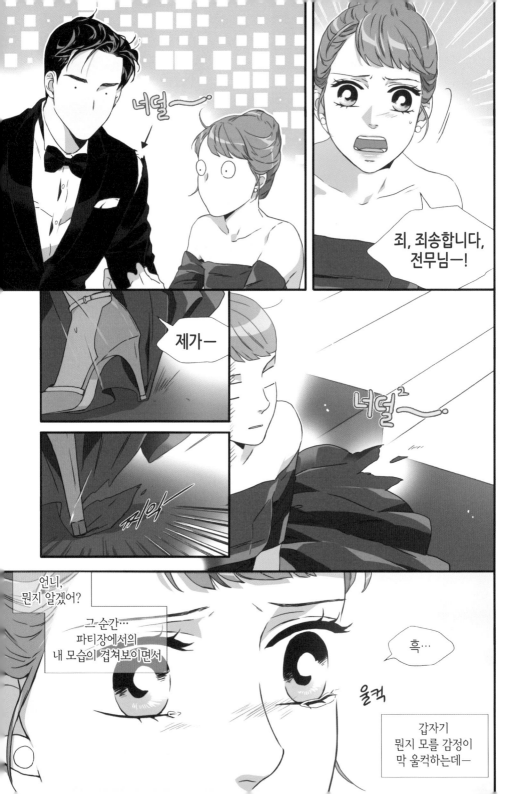

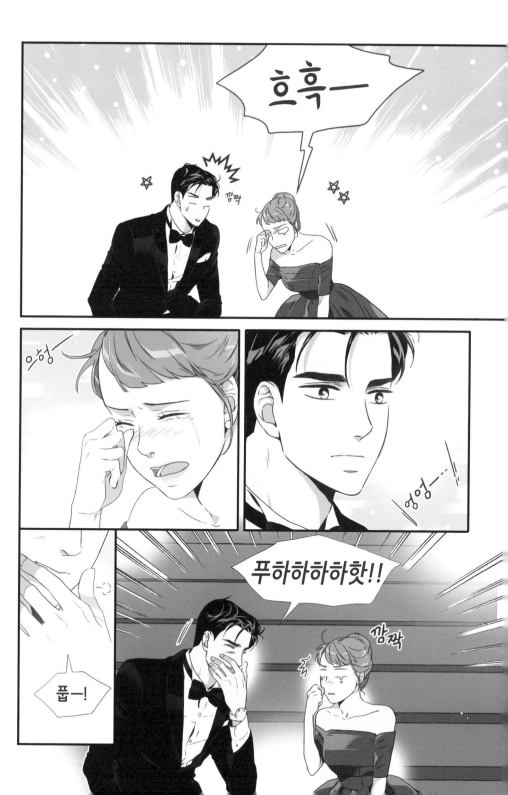

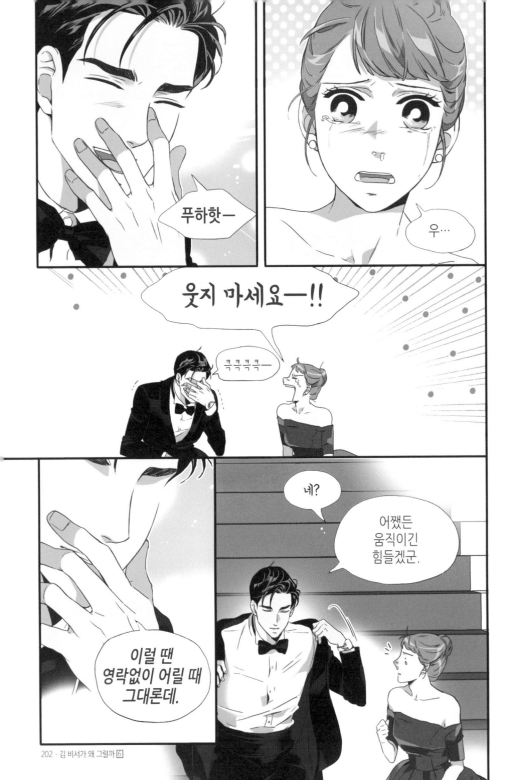

잠깐, 실례.

펄럭

번쩍

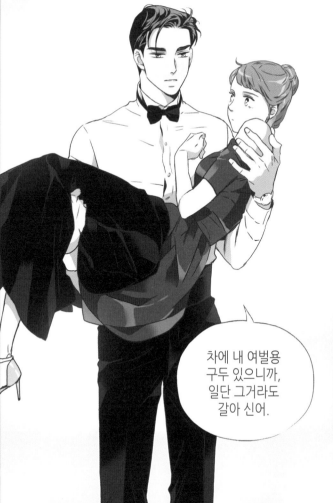

차에 내 여벌용
구두 있으니까,
일단 그거라도
갈아 신어.

발목은 내일
병원 들렀다가
천천히 출근하도록.

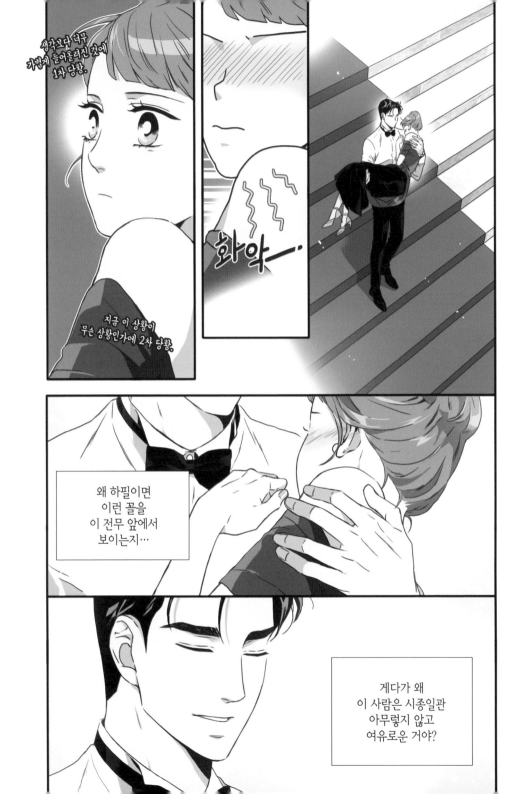

생각보다 너무
가볍게 들어올려진 것에
1차 당황.

화악—

지금 이 상황이
무슨 상황인가에 2차 당황.

왜 하필이면
이런 꼴을
이 전무 앞에서
보이는지…

게다가 왜
이 사람은 시종일관
아무렇지 않고
여유로운 거야?

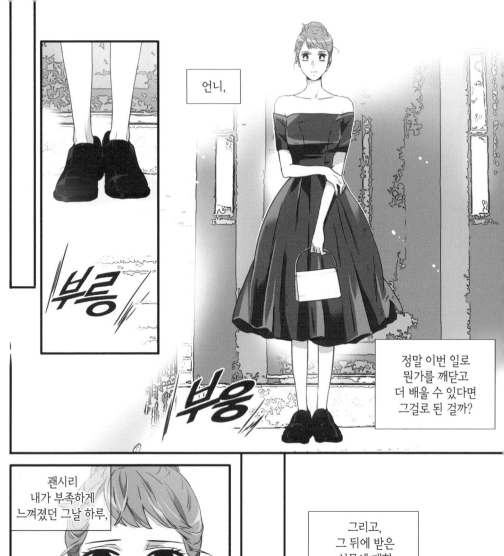

언니,

부릉

부웅

정말 이번 일로
뭔가를 깨닫고
더 배울 수 있다면
그걸로 된 걸까?

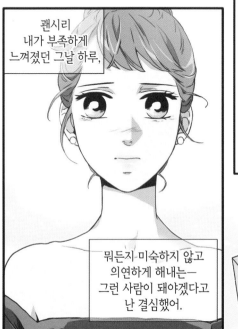

괜시리
내가 부족하게
느껴졌던 그날 하루,

그리고,
그 뒤에 받은
선물에 대한
얘기도 덧붙이자면—

뭐든지 미숙하지 않고
의연하게 해내는—
그런 사람이 돼야겠다고
난 결심했어.

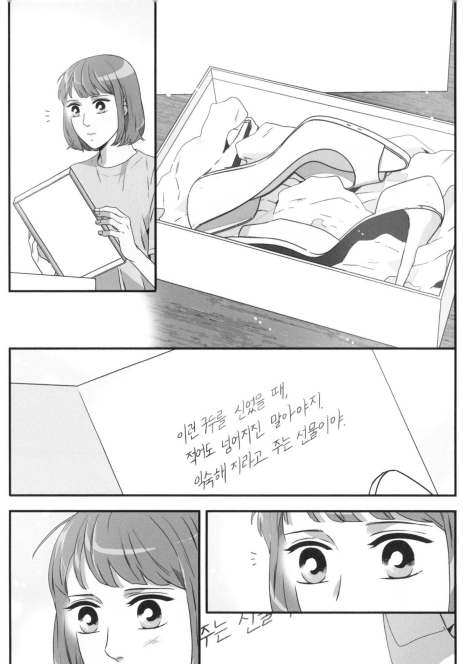

이런 구두를 신었을 때,
적어도 넘어지진 말아야지.
익숙해 지라고 주는 선물이야.

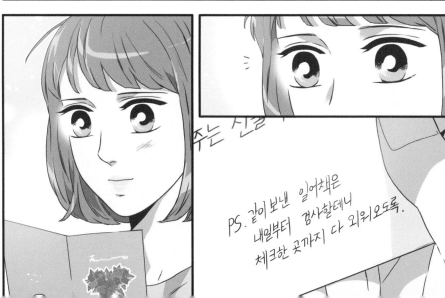

주는 선물

PS. 같이 보낸 일어책은
내일부터 경사할테니
체크한 곳까지 다 외워오도록.

......

어쨌든,

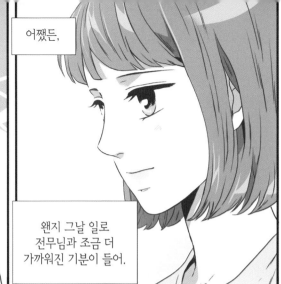

왠지 그날 일로
전무님과 조금 더
가까워진 기분이 들어.

전무님께도,
나 스스로도—

더 많은 걸 배워서
한국으로 돌아갈게.

-미국에서 미소가.

ps. 오늘 또 바로 실수해서
엄청 깨졌다는 건 비밀.
이 전무 역시 바보 재수 똥.ㅜㅜ

CHAPTER 96

[외전 2] 아빠 좀 그래 1.

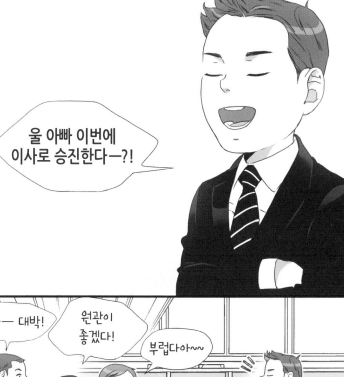

울 아빠 이번에
이사로 승진한다ㅡ?!

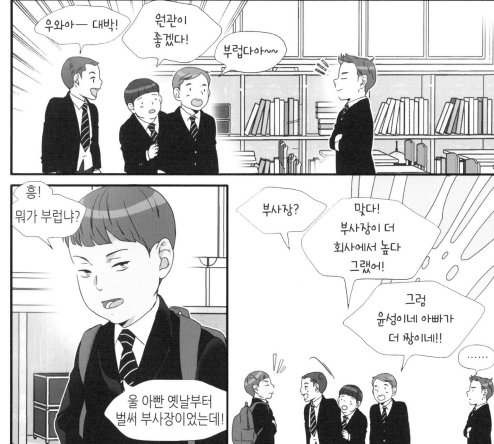

우와아ㅡ 대박!

원관이
좋겠다!

부럽다아~~

흥!
뭐가 부럽냐?

부사장?

맞다!
부사장이 더
회사에서 높다
그랬어!

그럼
윤성이네 아빠가
더 짱이네!!

……

울 아빤 옛날부터
벌써 부사장이었는데!

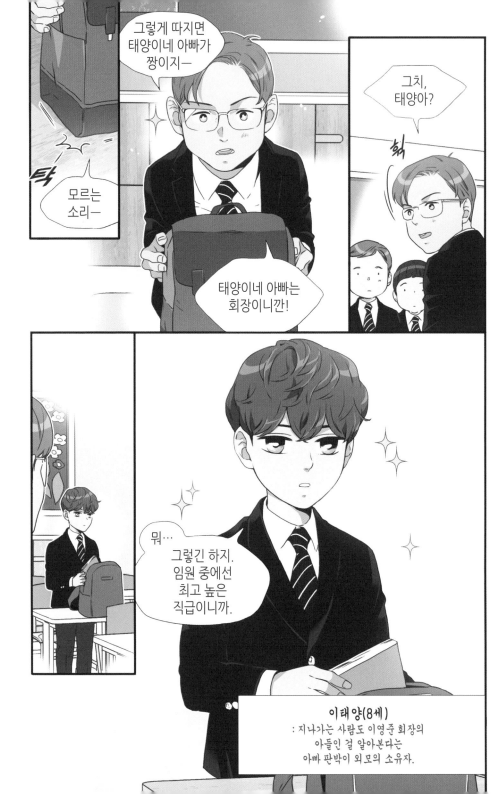

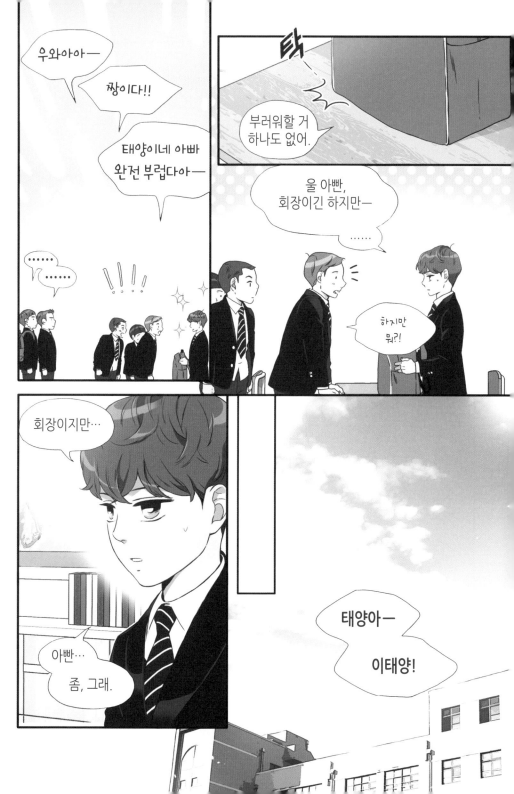

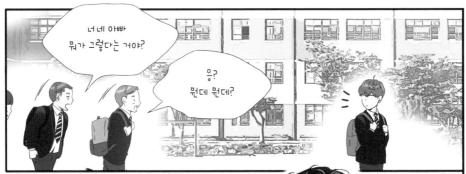

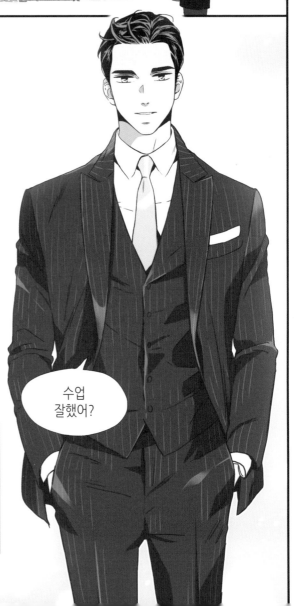

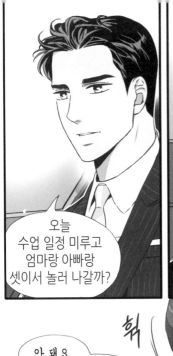

…… 왜요?

그냥—

아빠가 모처럼
시간이 나니까 그렇지.

……

오늘
수업 일정 미루고
엄마랑 아빠랑
셋이서 놀러 나갈까?

휙

안 돼요.

하루 빼먹으면
그만큼 다른 애들한테
뒤처지거든요.

……

누굴 닮았는지
아 더럽 참.

그래, 그럼
어쩔 수 없군.

우리 아빠…

아주 큰 회사를 책임지는
회장이라고 합니다.

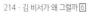

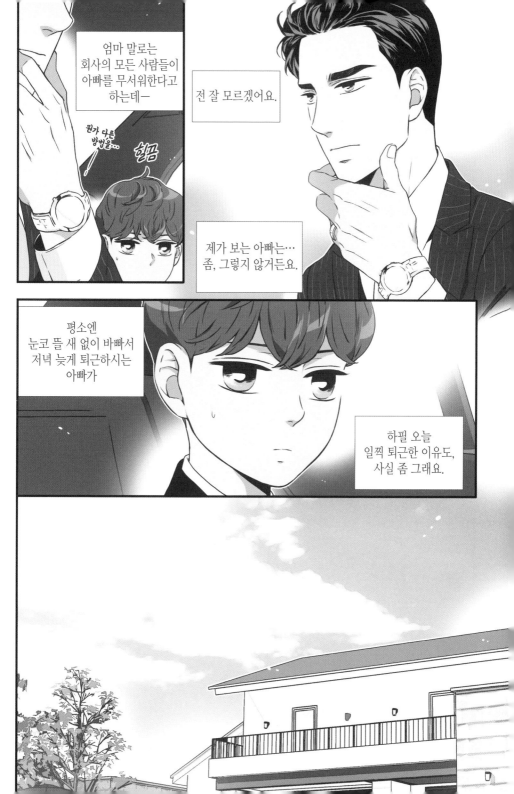

엄마 말로는
회사의 모든 사람들이
아빠를 무서워한다고
하는데—

전 잘 모르겠어요.

뭔가 다른
방법을…

힐끔

제가 보는 아빠는…
좀, 그렇지 않거든요.

평소엔
눈코 뜰 새 없이 바빠서
저녁 늦게 퇴근하시는
아빠가

하필 오늘
일찍 퇴근한 이유도,
사실 좀 그래요.

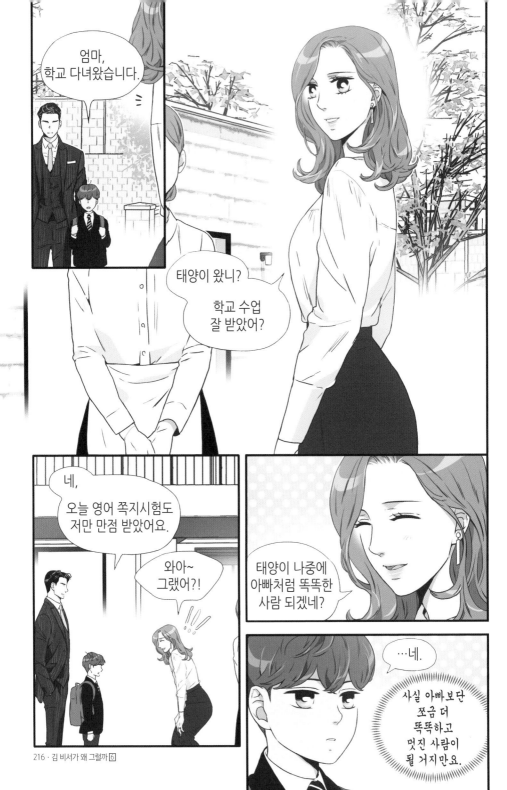

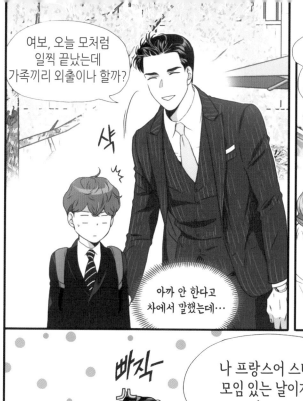

여보, 오늘 모처럼 일찍 끝났는데 가족끼리 외출이나 할까?

아까 안 한다고 차에서 말했는데···

샥

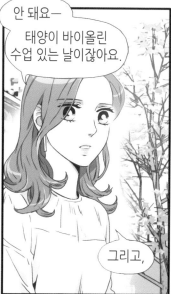

안 돼요— 태양이 바이올린 수업 있는 날이잖아요.

그리고,

빠직—

나 프랑스어 스터디 모임 있는 날이기도 하고요.

그런 거야 한 번 정돈 빼먹어도 되잖아—

무슨 소리예요.

지난주도 당신 몸 안 좋다고 해서 못 갔잖아요.

엄마와 아빠는 회사에서 비서와 상사로 만났다고 해요.

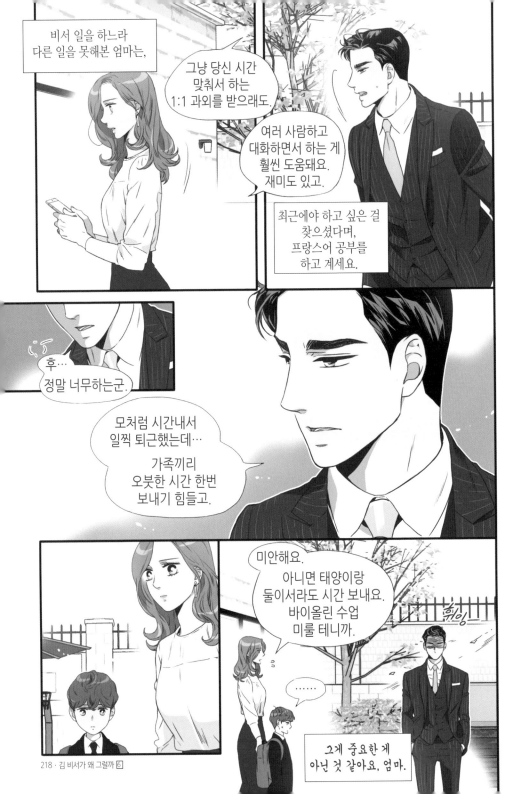

비서 일을 하느라
다른 일을 못해본 엄마는,

그냥 당신 시간
맞춰서 하는
1:1 과외를 받으래도.

여러 사람하고
대화하면서 하는 게
훨씬 도움돼요.
재미도 있고.

최근에야 하고 싶은 걸
찾으셨다며,
프랑스어 공부를
하고 계세요.

후…
정말 너무하는군.

모처럼 시간내서
일찍 퇴근했는데…

가족끼리
오붓한 시간 한번
보내기 힘들고.

미안해요.

아니면 태양이랑
둘이서라도 시간 보내요.
바이올린 수업
미룰 테니까.

휘잉

……

그게 중요한 게
아닌 것 같아요, 엄마.

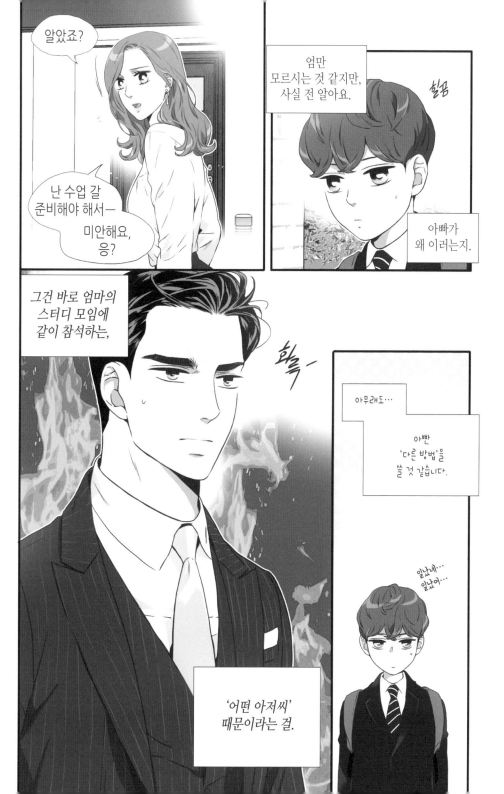

CHAPTER 97

[외전 2] 아빠 좀 그래 2.

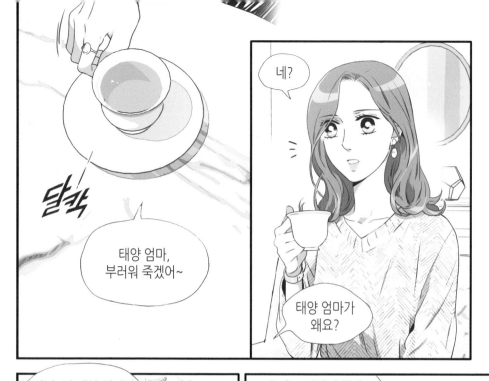

네?

달칵

태양 엄마,
부러워 죽겠어~

태양 엄마가
왜요?

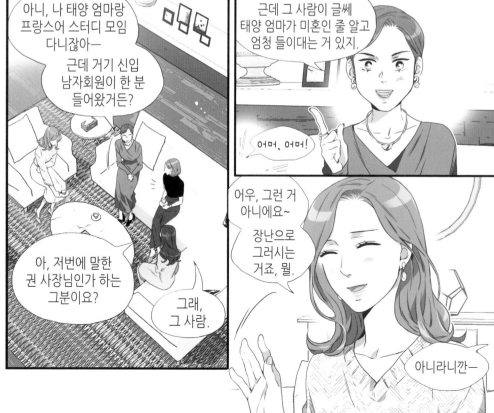

아니, 나 태양 엄마랑
프랑스어 스터디 모임
다니잖아—

근데 거기 신입
남자회원이 한 분
들어왔거든?

근데 그 사람이 글쎄
태양 엄마가 미혼인 줄 알고
엄청 들이대는 거 있지.

어머, 어머!

아, 저번에 말한
권 사장님인가 하는
그분이요?

그래,
그 사람.

어우, 그런 거
아니에요~

장난으로
그러시는
거죠, 뭐.

아니라니깐—

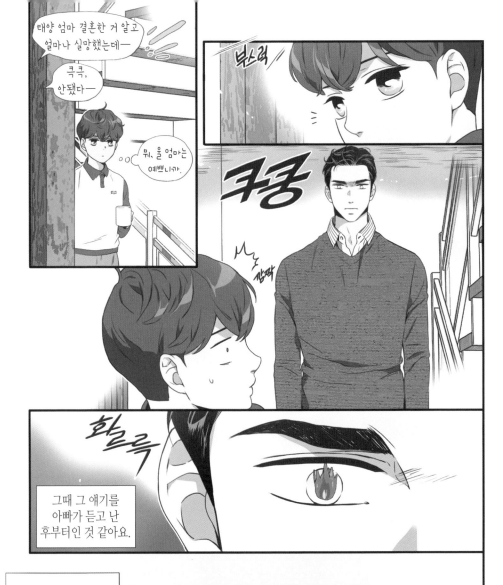

태양 엄마 결혼한 거 알고
얼마나 실망했는데—

부스럭

쿠쿠,
안됐다—

뭐, 울 엄마는
예쁘니까.

크-쿵

깜짝

화
ᄅ
르륵

그때 그 얘기를
아빠가 듣고 난
후부터인 것 같아요.

지지난주에는
회사에 부부동반으로
갈 일이 생겼다며,

지난주에는
갑자기 몸이
안 좋으시다며,

(밤이 되니까 바로 괜찮아지셨어요)

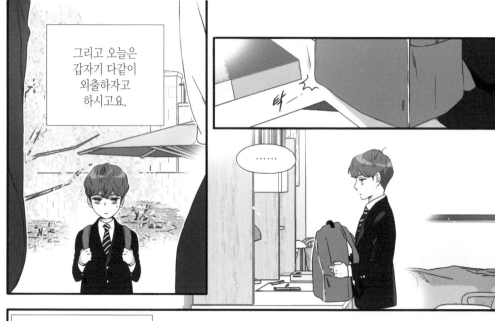

그리고 오늘은 갑자기 다같이 외출하자고 하시고요.

......

선생님이 엄마 아빠는 서로 믿고 사랑하는 사이라고 그랬는데,

아빠 엄마를 믿지 못하는 걸까요?

왜 매번 거짓말까지 하면서 그러시는 거죠?

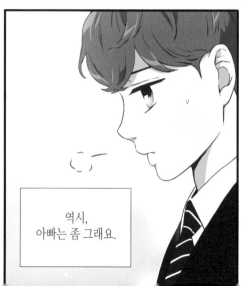

역시, 아빠는 좀 그래요.

딩-동-

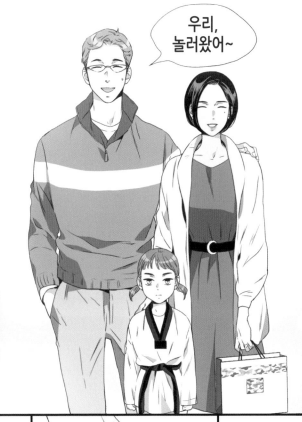

우리,
놀러왔어~

어머!
웬일이세요,
갑자기─

아, 그냥 지나가던 길에
생각나서.

태양 엄마
이 집 초밥
좋아하잖아.

같이 먹으려고
사왔지─

어머,
이런 걸 다…

일단
들어오세요.

흠─

어, 미안해요.

집에 갑자기 손님이 찾아와서.

3주째 나만 계속 빠지네, 미안해.

너희 아빠 왜 그래?

박보배(8)
: 유식, 미경의 딸
유식이 유난스럽게 챙겨먹인 보약 덕분에 또래보다 남다른 힘과 체력을 보유.

특징: 태권도 품띠

우리 아빠가 뭐?

태권도 학원 끝나고 엄마 아빠랑 밥 먹으러 가고 있었는데,

너네 아빠가 우리 아빠한테 전화해서 막 오라고 소리쳤어—

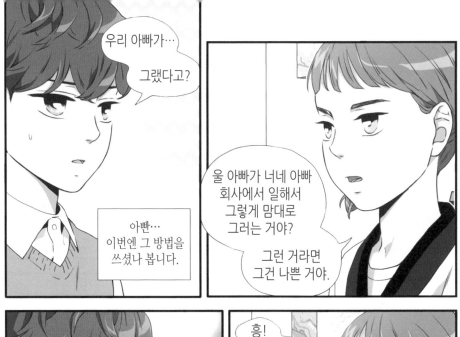

우리 아빠가…

그랬다고?

아빠…
이번엔 그 방법을
쓰셨나 봅니다.

울 아빠가 너네 아빠
회사에서 일해서
그렇게 맘대로
그러는 거야?

그런 거라면
그건 나쁜 거야.

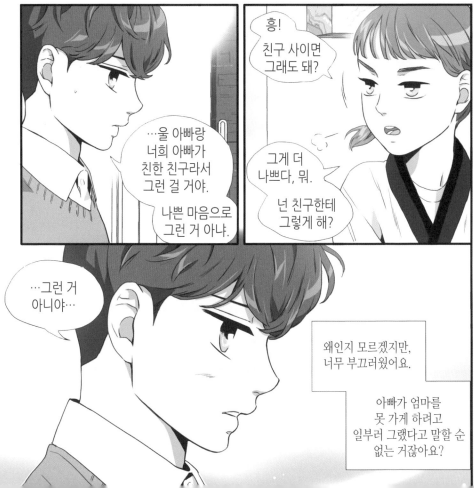

흥!
친구 사이면
그래도 돼?

…울 아빠랑
너희 아빠가
친한 친구라서
그런 걸 거야.

나쁜 마음으로
그런 거 아냐.

그게 더
나쁘다, 뭐.

넌 친구한테
그렇게 해?

…그런 거
아니야…

왜인지 모르겠지만,
너무 부끄러웠어요.

아빠가 엄마를
못 가게 하려고
일부러 그랬다고 말할 순
없는 거잖아요?

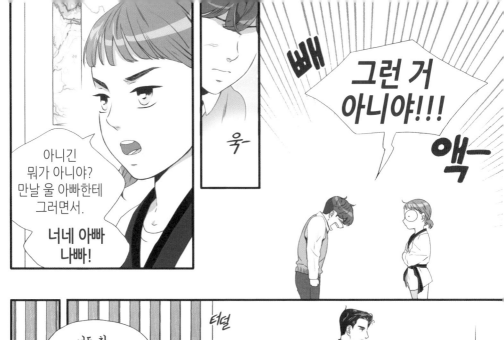

아니긴 뭐가 아니야? 만날 울 아빠한테 그러면서.

너네 아빠 나빠!

빼

그런 거 아니야!!!

액ㅡ

욱

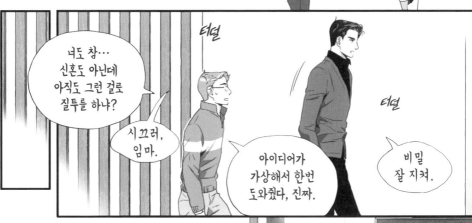

너도 참... 신혼도 아닌데 아직도 그런 걸로 질투를 하냐?

시끄러, 임마.

아이디어가 가상해서 한번 도와줬다, 진짜.

터덜

터덜

비밀 잘 지켜.

아니라고!!

투닥

투닥

얘들아ㅡ

그런 거 아니야!!

아니긴 뭐가 아냐!

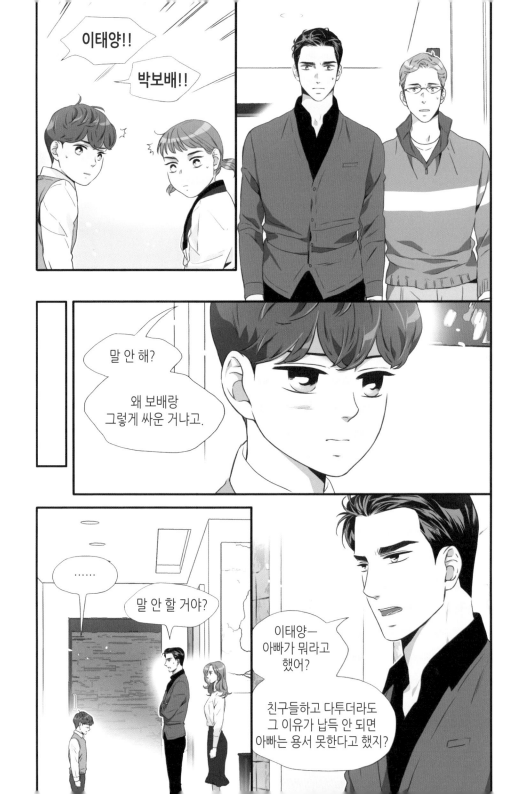

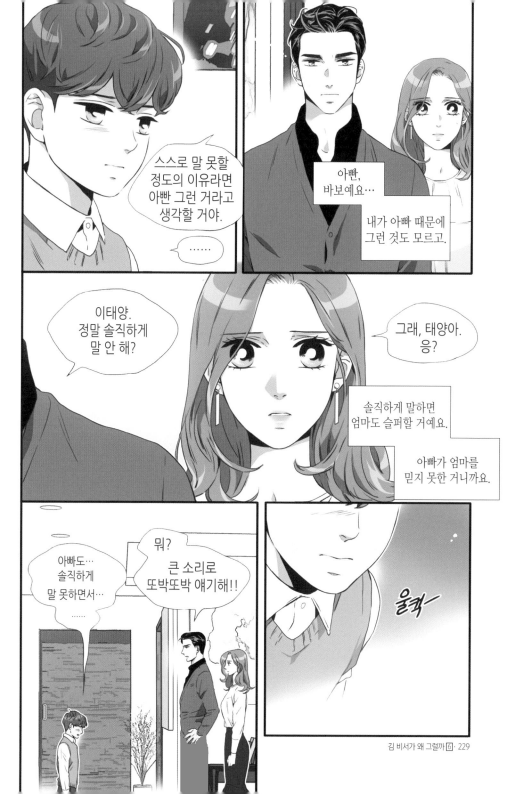

스스로 말 못할
정도의 이유라면
아빠 그런 거라고
생각할 거야.

......

아빠,
바보예요…

내가 아빠 때문에
그런 것도 모르고.

이태양.
정말 솔직하게
말 안 해?

그래, 태양아.
응?

솔직하게 말하면
엄마도 슬퍼할 거예요.

아빠가 엄마를
믿지 못한 거니까요.

아빠도…
솔직하게
말 못하면서…
......

뭐?
큰 소리로
또박또박 얘기해!!

울컥ㅡ

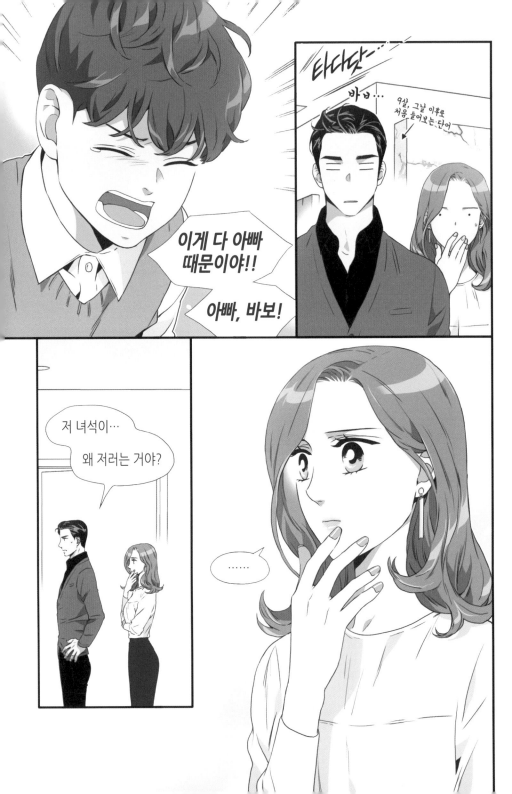

김 비서가 6
왜 그럴까

CHAPTER 98

[외전 2] 아빠 좀 그래 3.

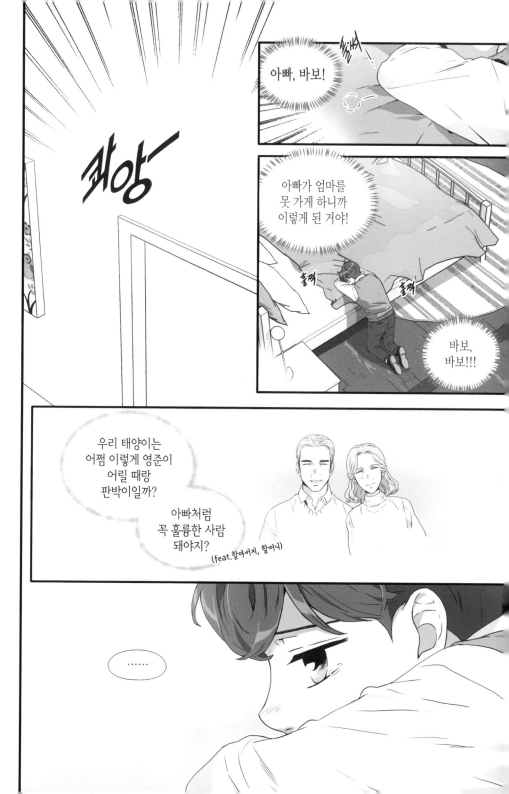

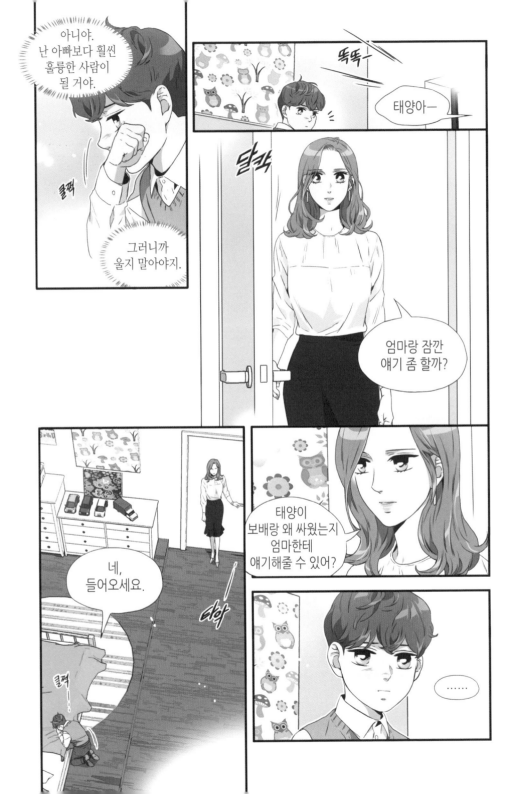

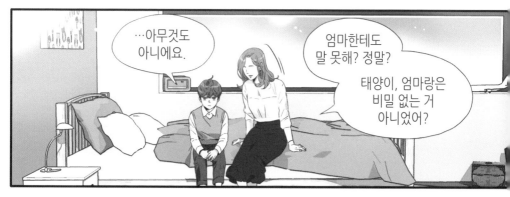

…아무것도
아니에요.

엄마한테도
말 못해? 정말?

태양이, 엄마랑은
비밀 없는 거
아니었어?

아빠한텐
비밀로 할 테니까,
엄마한테만
말해주라, 응?

정말…
아빠한텐
말 안 할 거죠?

……

그렇게
된 거예요.

……

그래서 얘기할 수
없었어요.

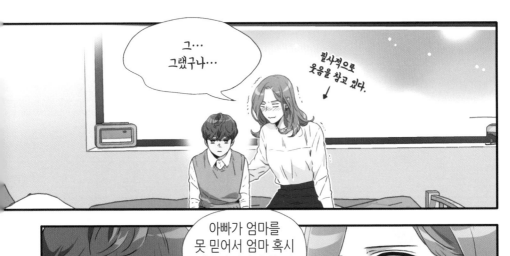

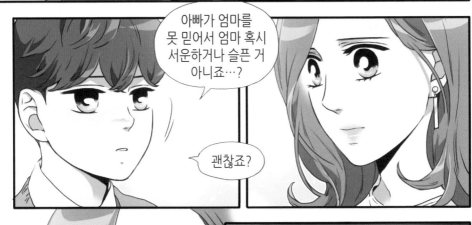

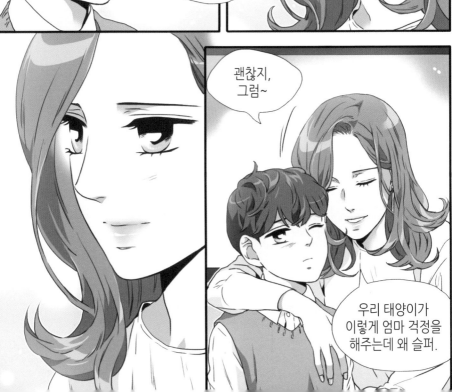

그런데 태양아, 엄마가 한 가지 알려줘도 될까?

아빠 엄마를 못 믿어서 그런 게 아니야.

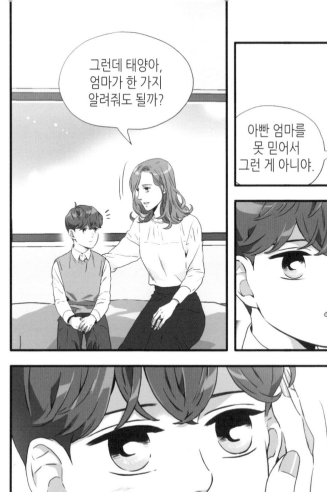

그럼 왜 그러는 거예요…?

태양이도 나중에 사랑하는 사람이 생기면 이해할 수 있을 텐데 말이지.

너무 사랑하니까, 때론 유치해질 수도 있고,

어린아이 같은 행동을 할 때도 있다는 걸.

그렇게 해도 상대방이 그런 자신을 이해하고 받아줄 수 있는 유일한 사람인 걸 아니까.

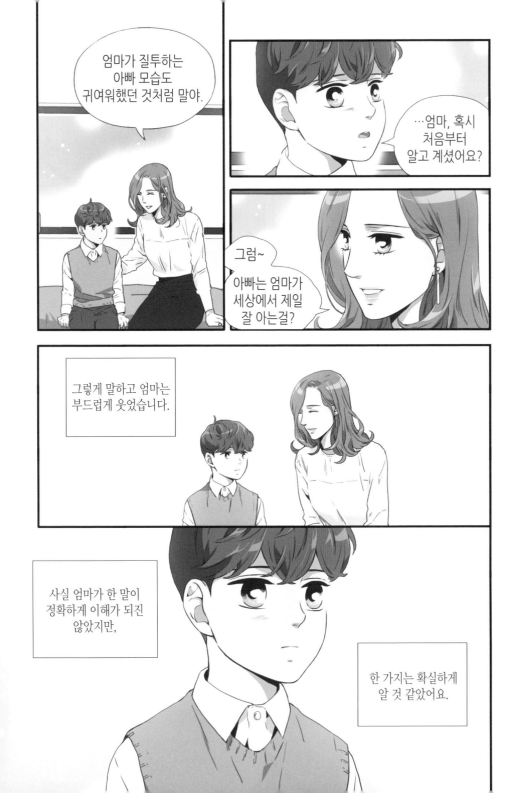

엄마, 아빠는
서로 진심으로
사랑하고 있다는 걸요.

달깍

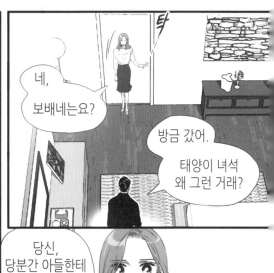

네,
보배네는요?

방금 갔어.

태양이 녀석
왜 그런 거래?

당신,
당분간 아들한테
점수 좀 바짝
따야겠어요.

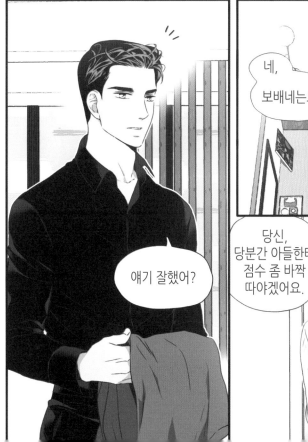

얘기 잘했어?

응?

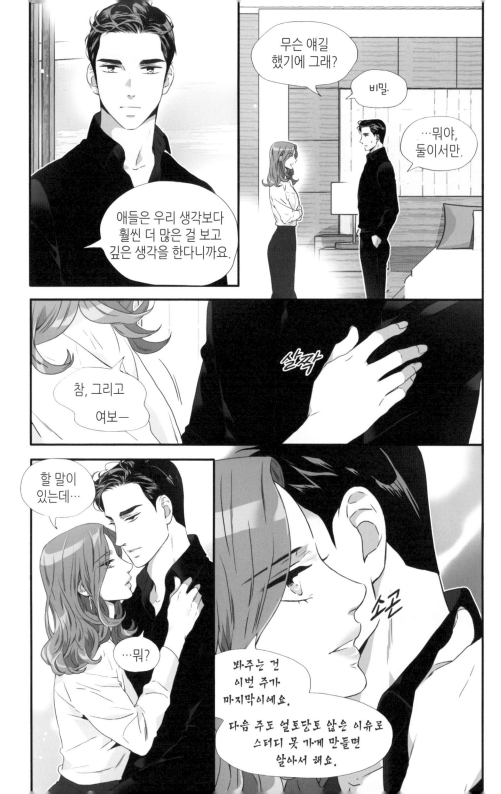

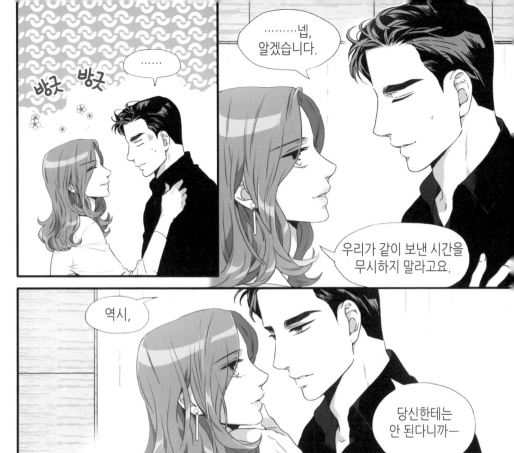

………넵,
알겠습니다.

우리가 같이 보낸 시간을
무시하지 말라고요.

방긋　방긋

……

역시,

당신한테는
안 된다니까―

쪽

근데 말야…

이제 슬슬
태양이 동생
생각해야지 않아…?

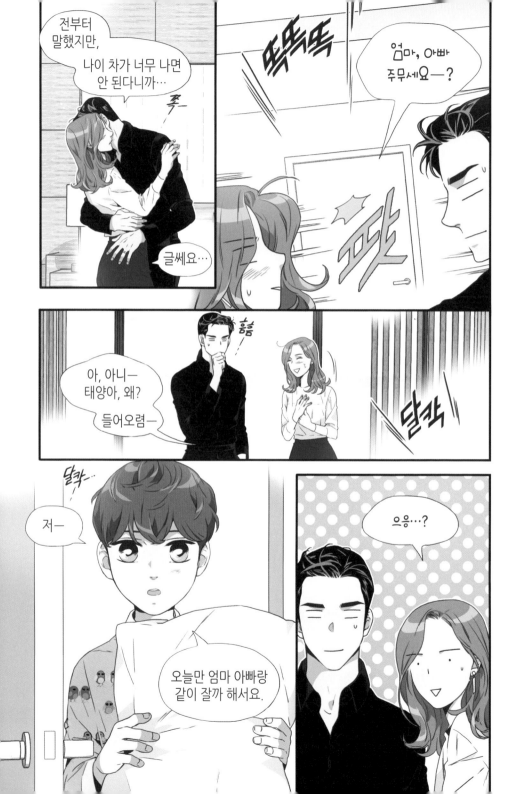

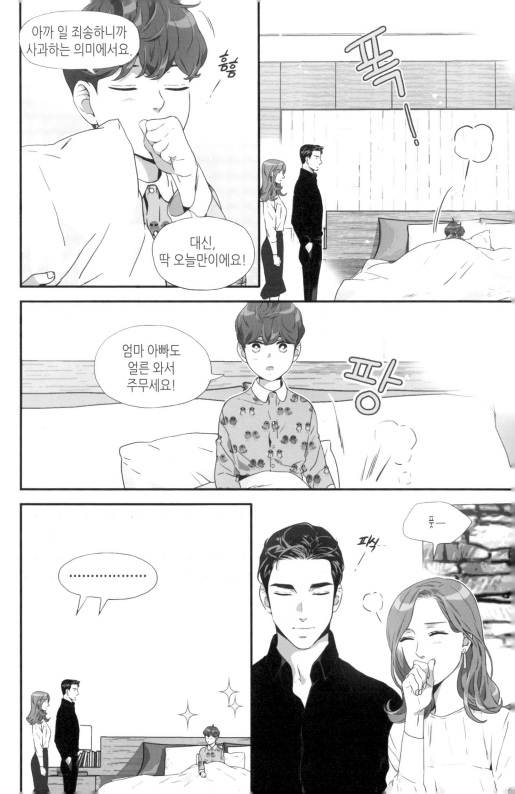

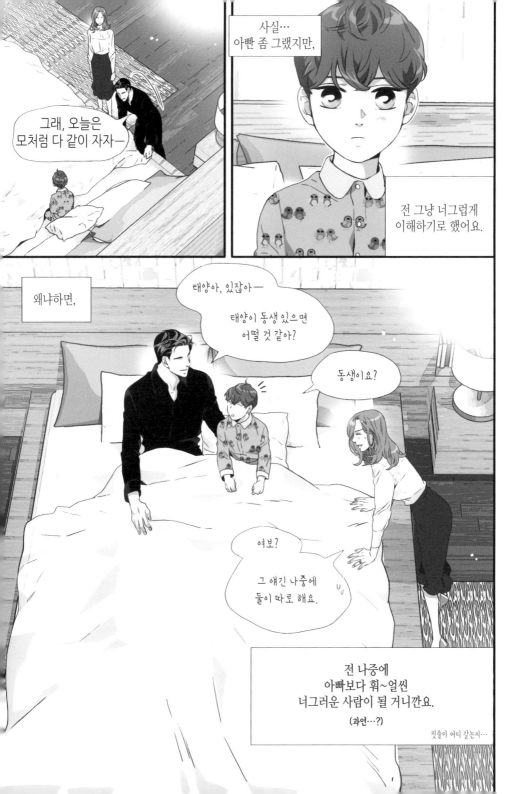

그래, 오늘은
모처럼 다 같이 자자—

사실…
아빠 좀 그랬지만,

전 그냥 너그럽게
이해하기로 했어요.

왜냐하면,

태양아, 있잖아—

태양이 동생 있으면
어떨 것 같아?

동생이요?

여보?

그 얘긴 나중에
둘이 따로 해요.

전 나중에
아빠보다 휘~얼씬
너그러운 사람이 될 거니깐요.

(과연…?)

핏줄이 어디 갈는지…

김 비서가
왜 그럴까 완결

Thank you

SPECIAL PAGE 1

후기만화

안녕하십니까, 여러분.
컬러로 처음 그려보는
후기만화입니다~~

덕분에 더욱
생생하게
전달해 드리는 작업복

늘 100%
현실반영

그러고 보니 단행본에서
첫 후기만화네요.

0쪽부터 시작해서
왼 분들이 계시다면

♥더욱 반갑…

단행본으로 처음 뵙는 분들도,
연재에서 여기까지 오신 분들도
모두모두 반갑습니다.

제 세 번째 작품이자,
첫 컬러 만화이며,
첫 주간 연재 작품이었던
〈김 비서가 왜 그럴까〉를
이렇게 무사히 완결내게 되었네요.

총 6권

일단 〈김 비서〉를
연재하며 가장
크게 느꼈던 점은…

주간 연재는
정말 힘들구나…

쿠쿵-

…였습니다.

연재가 끝난 지
두 달이 넘어가는 지금도
체력이 회복되지
않고 있다…

뿌듯함?

작업 방식의
변화?

드라마화의
신기함?

게다가 주간+실시간 콤보는
단 하루만 시간이 밀려도
펑크로 바로 직결됐기 때문에,
(저의 경우)

딸깍 딸깍

몇 시간만
늦어져도
펑크위기...

정말 바빴을 때는
단 몇 시간도
다른 일을 할 수가
없었어요.

그 어느 때보다도
긴장을 이어가며
작업했던 것 같습니다.

어쨌든 그렇게 연재한 〈김 비서〉가
여러분께 제 예상보다 훨씬 많은 사랑을 받았는데요 —
사실, 아직도 실감이 확 나질 않아 얼떨떨한 상태랍니다.

꾸벅

많은 분들께
이 자리를 빌어
감사의 말을 드립니다.

1. 〈김 비서〉의 시작

사실, 〈김 비서〉를 시작했던 건
굉장히 단순한 생각에서였는데,

격주 흑백 만화 연재에서
주간 컬러 웹툰 연재로 넘어오는 과정에서
웹툰 연재의 감을 먼저 익혀보는 게
어떨까 하는 것이 바로 그 시작점이었습니다.

더이상
미룰 수 없었던
컬러 하의 울렁.(?)

그래서 처음 시작할 때
연재 기간도 1년 정도면
되겠지 하며 짧게 잡았었지만,

점점 쪼개지는
분량 + 시즌 중간
쉬는 타임 등등 ...

한 주, 한 주 작업 시간은 적고,
넣을 수 있는 분량은 한계가 있다보니
연재가 점점 길어지더군요.

더 길게 이야기를 보여드리고 싶은데,
컨디션과 시간의 한계 때문에
어쩔 수 없이 이야기를 끊은 적도 많아
그런 점이 저도 많이 아쉬웠답니다.

더 그리자니
시간의 한계가...

이번주에
원래라면
다음주 컨디션에도
영향이...

콘티

또, 실시간 덧글을 볼 수 있는 연재도
제겐 처음이었기 때문에
초반엔 굉장히 신기했는데요,

작품에서 실수한 부분까지
너무 바로 알 수 있어서
부끄럽기도 했던... ㅎㅎ

'헉! 이런 세심한
부분까지 보시다니!'
하는 정도.

부끄

더 꼼꼼히 작업해야겠다는
생각을 많이 했답니다.

2. 성연 캐릭터

제 생각보다 훨씬 많은 분들이
성연이를 싫어하셔서(!) 놀랐습니다. ㅎ

헤어스타일만
바꿔봤다면
어땠을까...

이 캐릭터가 나름 이 작품에선
악역(?!)이라 독자분들이 싫어할 수도 있겠다
생각은 했지만, 나름대로 불쌍하고
동정이 가는 인물이라 생각했기에…

본의 아니게 기억재곡으로 인해
현실도피를 했을 뿐,

호으음

어릴 때부터
늘 비교당하고,

게다가 제정신(?)을
찾고서는 자신의 잘못을
바로 시인.

그래서 나름대로의
캐릭터 성격의 타당성(?)을 넣기 위해
짤막짤막하게나마 그의 짠한 면모를
추가하였으나…

어린시절 일부
+
비교당하는 모습 등 …

별 효과는
없었다는 후문…

월 넘언논쟁도
독자분들은
모르실 듯 …;

그래도 완벽한 사람들 틈 속에서
유독 인간적인 면(?)이 돋보이는 캐릭터여서
정정이 갔었답니다. ^^

더 등장시키고 싶었는데
독자분들의 야우성이
무서웠... 죄송합니다...

…

심리적 묘사인 무서...

씨리

3. 마지막 서비스 컷

단행본엔 실리지 않았지만,
연재분으로 〈김 비서〉를 보셨던 분들이라면
마지막 페이지의 서비스 컷을
모두 보셨을 텐데요.

커플지옥
솔로천국

박 사장 지분이
90프로 정도…

요건 커플…

사실 그 마지막 컷들은 대부분 제 담당 PD님이셨던
이승연 팀장님께서 제작하셨던 거였답니다!

짜란—

아이디어가 안 나온다고 하셨을 때
제가 한 것도 있지만,
극히 일부. ㅎㅎㅎㅎ

주로 연재분의 컷들을 요리조리 활용해
매 회차를 풍성하게 만들어주셨지요.
감사합니다.

저는 특히 새로
그려야 하는 그림이 많을 때만
힘을 보태드렸어요를 글로 배웠어요.

정
독

????

이런건 직접
그려야 해서...

하지만 다음 작품부턴
안 하셔도 된다고
말씀드리고 싶네요.

안 그래도 바쁘신데
매 회 많이 힘드셨다는
후문이...

진지하게 끝날 때는 마지막 컷을
어떻게 해야 할지 모르겠어요...
박 사장으로도 해결이 안 됨...

막컷 아이디어가
안 나온다고
가끔 하소연도...

하지만
한 번 시작한 패턴을
도중에 엎앨 수도
없었다고 한다.

4. 미소와 돌돌이

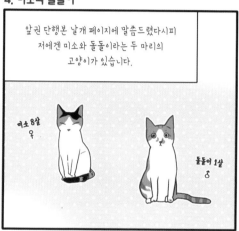

앞권 단행본 날개 페이지에 말씀드렸다시피
저에겐 미소와 돌돌이라는 두 마리의
고양이가 있습니다.

미소 8살
우

돌돌이 1살
♂

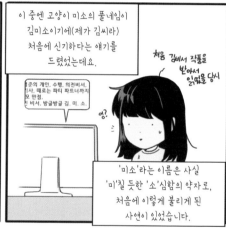

이 중엔 고양이 미소의 풀네임이
김미소이기에(제가 김씨라)
처음에 신기하다는 얘기를
드렸었는데요.

처음 김비서 작품을
받아서
읽었을 당시

응?

'미소'라는 이름은 사실
'미'칠 듯한 '소'심함의 약자로,
처음에 이렇게 불리게 된
사연이 있었습니다.

처음 미소를 길에서 데려왔을 때
3일 동안은 구석에서
밖으로 나오지도 않고,

살아 있는거야...?

옷장서랍

...

조그마한 일에도
소스라치게 놀라는 등,
무척 소심했거든요.

어쨌든 이런 연유로 '미소'라는 이름을
지어주게 된 것인데요—
때문에 〈김 비서〉를 연재하는 내내
미소라는 단어를 지겹도록 들어야 했습니다.

작품 속 에서도
미소

현실에서도
미소

여기저기
다 미소

접근하면
미소부동산(?)

미소탈토
붕괴현상

어느 날,
단행본 날개 페이지의
글을 본 친구가,

미소가 자기 데려와줘서 고맙다고
너한테 행운을 선물한 거 같다는
생각이 드네.

라는 말을 한 적이
있어요.

정말일까요?

· · ·

난 아무 생각이
없다용~

5. 완결

헷갈리시는 분들이
계실지도 모르겠는데,
본편은 93화로 완결이고

사실상 저는
이 장면을 완결이라
생각하고 그렸어요

나머지 5화는 외전 연재분으로,
〈김 비서가 왜 그럴까〉는
총 98화가 연재되었습니다.

이제 이 후기를 끝으로
더 이상 〈김 비서〉와 관련된 그림을
그릴 일이 없다고 생각하니
괜히 마음이 헛헛하네요.

사실은 이 후기 끝내고
6권 완결 기념
특별부록으로 제작될
노트의 표지를
그려야 하지만...

아직 끝난 게
끝난 게 아님...

〈김 비서〉는 여러모로
많은 것을 배우게 해준
작품입니다.

그 배운 것들을 토대로
계속해서 재미있는 작품을
만들어야겠다는
생각이 들어요.

그럼 다음 작품으로
다시 만나요~~!!

제

발~!

~후기만화 끝~

1. 콘티 및 데생

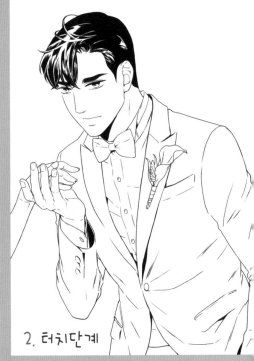

2. 터치단계

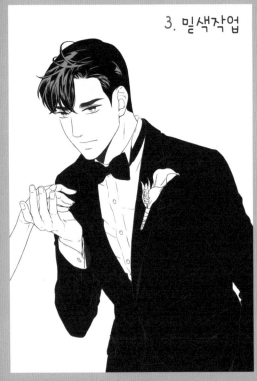

3. 밑색작업

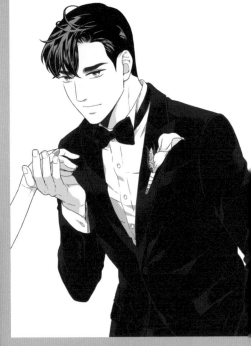

4. 명암 및 완성

SPECIAL PAGE 4 일러스트 gallery

커흠! 내 치사해서 이런 말까지 하고 싶지 않았지만 말요!!!
마지막 권에나 날 등장시키다니 진짜, 너무한 거 아뇨?
이 작품 주인공이 내 딸이고, 내 사위인데 말야!
내가 박 사장이나 사돈총각보다 모자란 게 결코 없다 이 말씀이외다!
뭐, 그래도 마지막 권에라도 이렇게 중한 자리
떠~억 내어주니 더는 말 안 하겠소만,
진짜 사람 이렇게 무시하고 그럼 못 쓴다 이 말이오!
알겠소, 작가양반?!

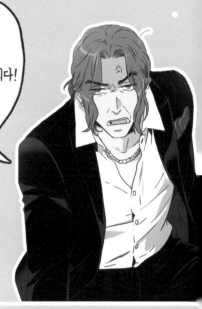

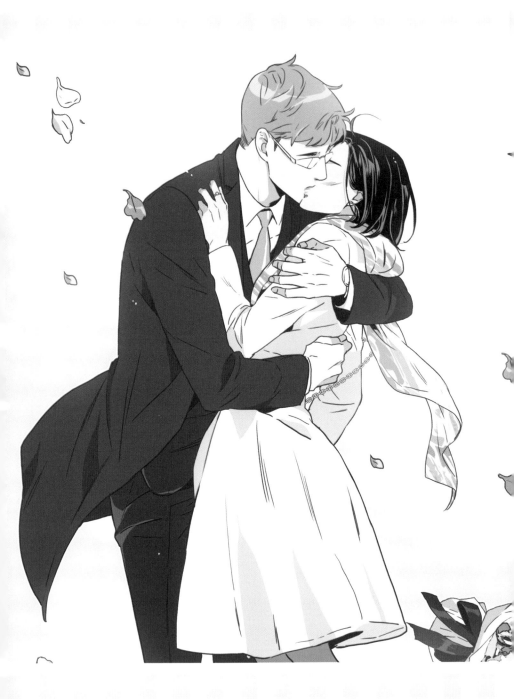

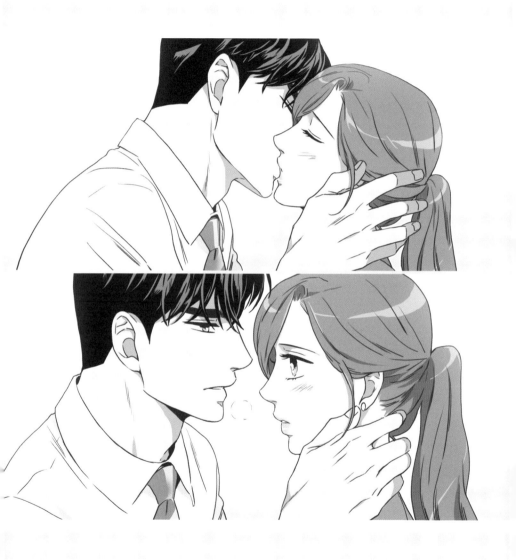

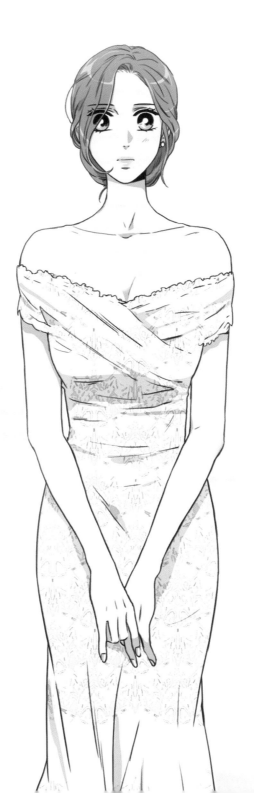

"그리고 마지막으로."

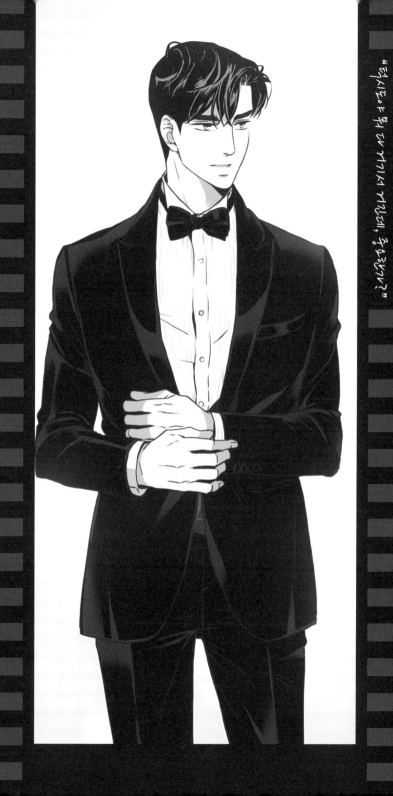

"덩신오 나 저기나 지갑을 중요앟지?"

"우리 아빠, 좀 그래요."

"누군가에게, 너무 가까운 당신."

김 비서가 6
왜 그럴까 [완결]

초판 1쇄 발행 2018년 12월 21일
초판 3쇄 발행 2021년 11월 25일

글·그림 김명미 **원작** 정경윤

펴낸이 김영중
펴낸곳 YJ코믹스
출판등록 2015년 3월 26일 제2017-000127호
주소 서울 마포구 양화로 156, 1725호 (동교동, LG팰리스빌딩)
대표전화 02-322-0245
팩스번호 02-313-0245

웹툰은 오직 카카오페이지에서 (https://page.kakao.com/home/48704250)
YJ코믹스 https://blog.naver.com/yjcomicsblog
ISBN 979-11-963892-6-0 24650
ISBN 979-11-960652-6-3 (세트)

값 13,000원

김 비서가 왜 그럴까

김 비서가 왜 그럴까